정희정교수의 공공디자인 세계기행 두 번째 이야기!

세계의 도시와 마을
그리고 사람들

" 판매의 수익금은 한국의 공공디자인 "교육" 및
공공, 경관, 도시, 관광, 도시재생, 역사, 문화, 예술
등 다양한 분야와 융복합되는 공공디자인 관련
"도서출판"에 사용될 예정입니다. "

"고령자와 약시자를 위하여 문자의 크기를
일반서적보다 크게 구성하였습니다."

"환경을 위하여 재활용 용지를 사용하였습니다."

PROLOGUE

우리의 도시와 마을들이 변화되고 있습니다.
어떻게 변해가는 것일까요?

뉴딜사업, 어촌 뉴딜 300, 도시재생 뉴딜사업,
한국판 뉴딜, 접경 지역 발전종합계획과
공공디자인, 지역개발 4차산업혁명 시대의
스마트시티 등 일반인들은 쉽게 이해하기
어렵고 전문가들마저도 구분 지어 설명하기
어려운 현시대의 패러다임과 사업들입니다.

정부는 코로나 19 위기 극복 및 Post-코로나 시대
경제와 사회구조 변화 대응을 위한 국가발전
전략으로 '한국판 뉴딜' 종합계획을 발표하고
이를 본격 추진하며 뉴딜 펀드 조성방안도 제시하는 등
지역확산과 실현을 위해 힘을 쏟고 있습니다.

도시재생을 비롯한 서두에 열거한 사업들은 실로 엄청난 규모의 국비와 지방비가 투입되어 노후화된 원도심과 인구감소, 고령화 등의 사회적 요인에 따라 지방자치단체의 지역소멸 위기에 직면한 도시들과 농산어촌에 이르기까지 재생이란 이름의 르네상스가 녹아들기 시작했습니다.

도시재생은 삶을 바꾸는 로드맵으로 건강한 도시를 만들며 소득기반과 수익 창출을 위한 신거점과 청년 스타트업[Start-up] 등 일자리 창출에 비중을 두며 세밀화되고 화려한 신도시의 그림자에 가린 노후화된 원도심을 개선하며 여전히 '시골'이란 이름의 면 단위 이하의 어촌과 산촌마을에 이르기까지 그 공간적 범위를 두고 있습니다.

이러한 사업들은 지자체 자율성을 더욱 확대 강화하며 세분될 무렵 여섯 갈래로 분류 구성된 도시재생 뉴딜 로드맵이 등장하였고 국토부를 시작으로 문화체육관광부는 문화적 도시재생으로 삶의 질을 높이는 문화적 도시재생을, 농림축산식품부는 일반농사어촌지역에 인프라와 삶의 질 개선을 통해 21세기형 농어촌의 현대화를 위한 일반농산어촌개발을, 이어 해양수산부는 낙후된 선착장 등 어촌의 필수기반시설을 현대화하고 지역의 특성을 반영한 어촌·어항 통합개발을 추진하여 지역경제에 활력을 불어넣기 위한 '어촌뉴딜 300'으로 이어지며 문화·복지·안전을 연계한 '뉴딜' 사업을 실행해 가고 있습니다.

국토부, 문체부, 행안부 등 생활의 질을 높이는 재생 사업의 추진 상황에서 지역별 특화재생을 지원하고, 도시재생 사업을 추진하는 데 문화적 요소를 가미하기 위해 2018년에 선정된 도시재생 뉴딜 사업지를 대상으로 문화 영향평가를 시행한다는 계획을 접하기도 했습니다.

나아가 행정안전부는 보건복지부, 국토교통부, 문화체육관광부, 해양수산부, 교육부, 그리고 지자체들과 함께 지역 주민을 위한 삶의 조건과 공간 리모델링 등을 통한 광의의 지역 재생 플랜을 시행하기도 했습니다.

각 부처 간에 협약을 맺고 복지서비스 수요를 조사하고
노후화된 건물을 리모델링하거나, 섬의 생태와 문화
자원을 활용하여 관광상품을 개발하며 살기 좋은 섬을
만드는 계획도 추진하며 지자체와 협력하여 이를 위한
규제를 테마별로 개선하는 노력도 기울이고 있습니다.

도시재생의 다양한 과제와 사업들을 통해 과거에는
볼 수 없었던 부처 간의 협력과 협업이 두드러집니다!

또한, 정부는 '접경 지역 발전종합계획'을 더욱 확대하고 다양한 개발 사업을 추진하여 생태관광과 생활SOC, 복합 커뮤니티 공간 등 일자리 사업들을 펼치고 있습니다.

해수부의 어촌뉴딜 300 사업은 2019년도 70개소에 이어 2020년도 신규대상지 120개소를 선정하고 2022년까지 총 300개소를 선정하여 2024년까지 약 3조 원 규모를 투자할 계획입니다.

국토교통부 도시재생사업기획단은 2019년도 하반기, 선정된 76곳의 도시재생 뉴딜사업 대상지 중 경제기반형, 중심시가지형, 주거지지원형, 일반근린형, 우리동네살리기의 대표 사례를 통해 사업의 개요 및 단위사업과 기대효과를 알아보며 아울러 2019년도 하반기 뉴딜사업에 포함된 생활 SOC의 현황과 선정된 76곳의 사업지 249개의 사업유형별 복합시설과 개별시설에 대한 생활 SOC 공급계획을 살펴 도시재생 뉴딜정책의 비전과 도시재생 뉴딜사업의 크로스 체크도 병행하고 있는 것 같습니다.

최근 관계부처 합동자료를 살펴보면 정부는 한국판 뉴딜 국민 보고대회와 제7차 비상경제 회의를 거쳐 '**한국판 뉴딜**' 종합 계획을 발표했습니다.

2025년까지 일자리 190만 개 창출을 위하여 총 160조 원!

한국판 뉴딜 종합계획은 디지털 그린과 그린 뉴딜이라는 두 축을 바탕으로 안전망 강화를 이루겠다는 내용이며 디지털 뉴딜 에서는 디지털 산업과 SOC에 중점을 두었고 그린 뉴딜에서는 녹색 에너지에 중점을 두고 있습니다.

아는만큼 보인다고 했습니다!

지금 우리의 주변에서 일어나고 있는
변화에 관하여 관심을 두어야 할 것입니다.

위의 글들은 수년간 우리의 정부가 진행하는
내용을 전문가들은 물론 일반 시민[주민]들도
쉽게 이해할 수 있도록 구성하였습니다.

전문가뿐만 아니라 우리의 시민[주민]들도 그 방향과
맥락을 이해하고 우리가 살고 있는 도시와 마을을 위해
의견을 나누며 집단지성의 결과물을 만들어
집단적 의사결정으로 인한 문제점도 개선되며
보다 민주적인 방식과 방법으로 시민[주민]들의
의견도 반영되어야 할 것입니다.

과제와 사업들이 모두가 각자 다른 명칭을
가지고 있으나 많은 공통점을 가지고 있으며
추구하는 목적은 우리의 삶을 더 풍요롭고 아름다우며
안전하고 편리하게 만들자는데 있습니다.

세계의 도시와 마을 그리고 사람들이란 제목으로 만들어진
이 책은 필자의 정희정 교수의 공공디자인 세계기행 첫 번째
[도서출판 미세움 2019]에 이어, 어느 날 갑자기 그 지역이
명소가 되는 것이 아니라 자연과 지리 그리고 역사와 인문, 문화,
예술 등이 오랜 시간을 통해 이루어진다는 것을 알리기 위하여
지난 20여 년 동안 세계의 인류 건축문명권을 기행하며
경험하고 알게 되었던 다양한 삶의 이야기들을 정기간행물인
PUBLIC DESIGN JOURNAL[공공디자인저널]의 한 꼭지인
TRAVEL 편에 소개했던 기행문에 글과 사진을 더하여 엮었습니다.

이 책을 통해 창조적 플래너와 예술가 그리고 주민공동체와 협의체,
정책과 행정을 펼치는 도시재생, 뉴딜사업, 어촌뉴딜 300,
도시재생 뉴딜사업, 한국판 뉴딜, 접경 지역 발전종합계획과 지역개발
공공디자인, 도시디자인, 경관디자인 등 관련 담당 공무원들과
일반 시민[주민]들에게 도움이 되기를 기대합니다.

-정희정 교수의 공공디자인 세계기행. 미세움 2019-

2021년 1월
정희정

CONTENTS

CONTENTS

오리엔탈[Oriental]+유럽[Europe]의
문화가 공존하는 자유로운 질서의 도시
홍콩[Hong Kong]

홍콩
Hong Kong
다푸
센트럴

오리엔탈[Oriental]+유럽[Europe]의
문화가 공존하는 자유로운 질서의 도시
홍콩[Hong Kong]

일찍이 서구 문명이 자리 잡은 곳이라 마음의 부담감이 없으며, 여러 가지 문화가 있으며 특히 영국을 가지 않아도 즐길 수 있는 영국의 문화와 한가로이 차를 마실 수 있는 여유가 있어서 좋다 며 홍콩에 살고 있는 지인이 미소를 지어 보입니다.

2층 버스 및 노면전철의 전면광고를 통해 움직이는 광고가 오히려 홍콩만의 매력 있는 도시공간으로 기억되며 그곳에서는 번잡함 속에서의 자유로운 질 서와 복잡함 속에서도 여유를 느낄 수 있었던 홍콩!

이제 시위가 막을 내리고 예전처럼 평화롭고 자유로운 질서가 정착되길 기도합니다.

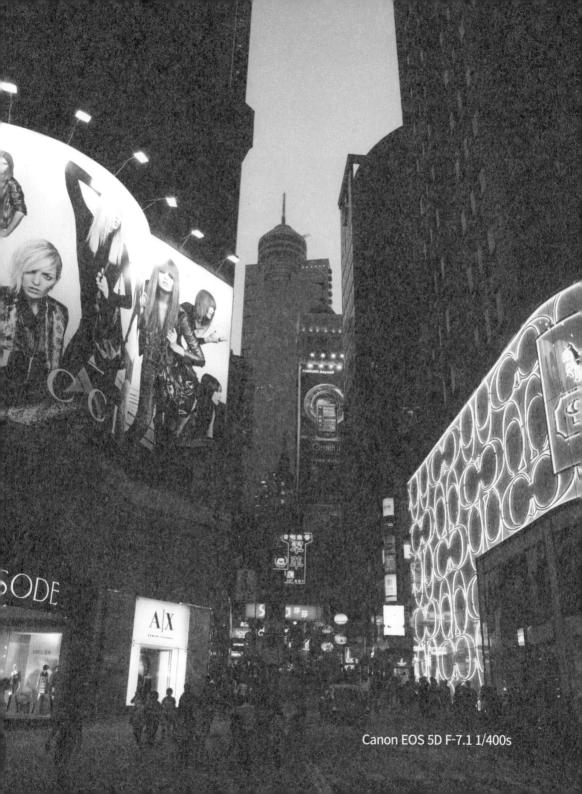

Canon EOS 5D F-7.1 1/400s

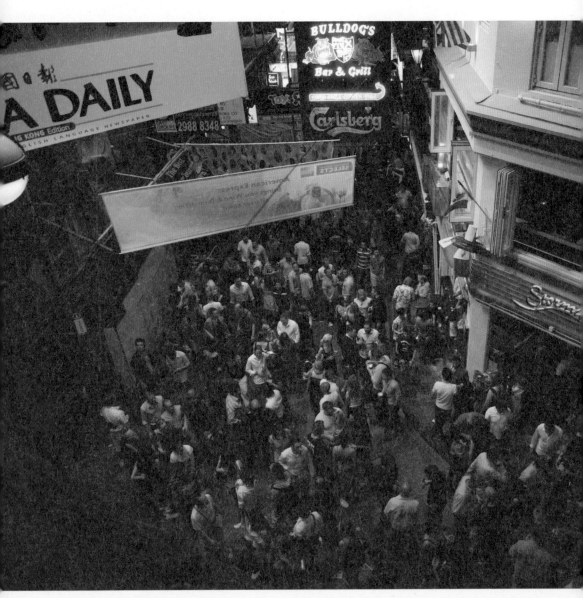

Canon EOS 5D F-2.8 1/200s

" 홍콩 시위가 장기화되면서
국제사회가 우려하고 있습니다.

홍콩의 영역 내에서만 국가의 입법,
사법 집행관할권을 행사할 수 있는
속지주의에서 발단되었지만
자세히 들여다 보면 홍콩과 중국의
역사적인 관계에서 비롯되었다고
볼 수 있을 것같습니다. "

1840년 시작된 아편전쟁으로 홍콩은 영국의 식민지가 되면서 당시 중요한 식민 무역항 역할을 했으며 이후 국제 금융 중심지가 되기도 합니다.

1997년 홍콩의 주권이 중국에 반환된 이후 하나의 국가 안에 두 개의 제도가 공존한다는 '일국양제(一國兩制)' 와 홍콩인에 의한 홍콩의 통치라는 '항인항치(港人治港)'의 고도자치제도(高度自治制)가 유지되어 왔습니다.

홍콩 반환 시 50년 간은 현 체제를 유지한다는 '50년 불변(50年不變)'도 보장되고 있습니다.

영국적인 생활문화에서처럼 빵 문화와 밀크티가 보편적으로 생활화되어 케이크, 에그타르트, 스콘, 애프터눈 티, 빅토리아피크, 빅토리아 하버, 맥레호스 트레일, 2층 버스, 트램 등 교통수단과 낯익은 곳곳의 장소에서 영국 양식의 흔적들을 고스란히 발견할 수 있습니다.

영국식 호칭으로 불리는 2층 건물(Centre) 엘리베이터(Lift)
지상층(Ground Floor) 등 오리엔탈과 이국적인 유럽풍의 감
각적인 두 모습의 조화는 이를 잘 대변해 주고 있습니다.

홍콩에 빠질 수 없는 자랑스러운 건축물로 홍콩센터, 우주박
물관, 예술관, 시계탑, 이름만 들어도 유명한 호텔 건물들이 저
마다 감각을 자랑하며 조화를 이루어 멀리서 바라보는 홍콩의
낮과 야경은 우아함과 불빛에 감탄을 자아내게도 합니다.

상점들과 대형 쇼핑몰이 꾸준히 나타났다가 사라지는 변화
속에 홍콩은 매번 반복되는 시간 속에 본연의 중국 모습과 잘
어울리며 조화를 이루어 나가고 있습니다. 서양문화에 일찍
개항하고 중국 본연의 모습이 배어있는 역사를 지닌 홍콩, 마
카오, 칭다오, 상하이 등의 도시는 서양의 건축문화와 함께 혼
합된 문화적 특색을 나타내고 있습니다.

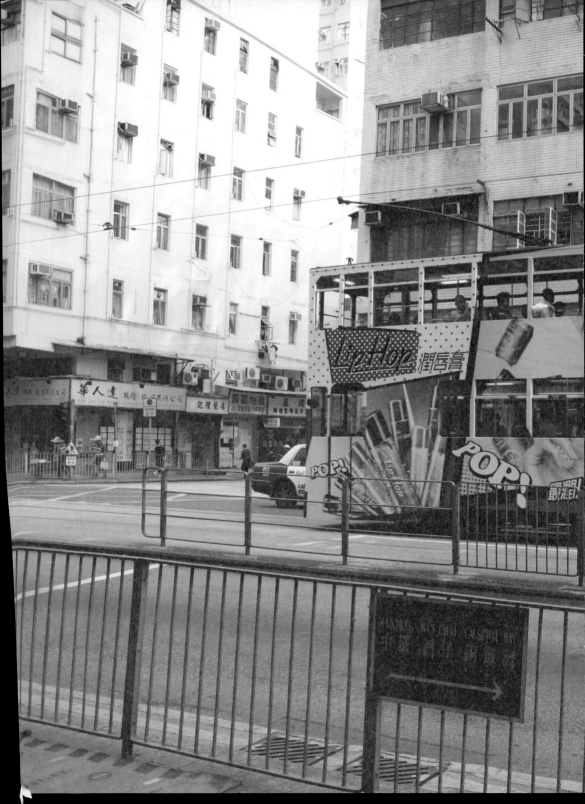

"마치 물감통을 펼쳐둔것처럼
현란한 색채의 도시 홍콩은
전체 면적 가운데 임지가 21%,
목초지와 관목 지역이 50%,
경작지와 양어장이 9%를 차지하여
토지자원이 매우 부족한 상태로
산을 개간하고 바다를 메워
육지를 만들어야 합니다. "

Canon EOS 5D F-7.1 1/200s

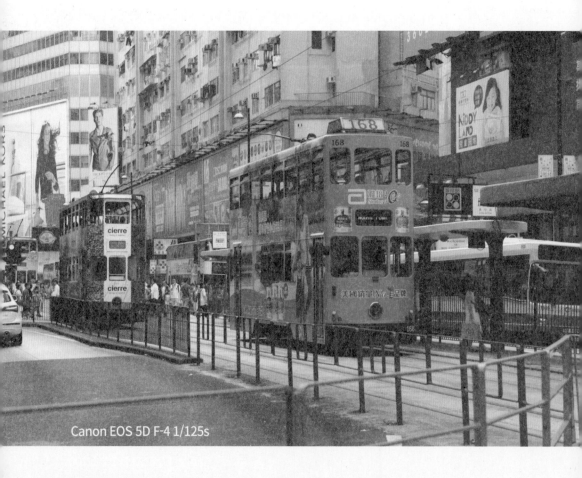

Canon EOS 5D F-4 1/125s

담수자원도 매우 열악하여 다란융[大欖涌]과 촨완
[船湾] 등지의 대형 저수지에 모아둔 빗물에 의존하
였으나 공업 및 일반 용수로 사용하기에는 많이 부족
하다고 합니다.

이런 저런 이유로 물에 대한 인식이 깨끗하다고 생각
하지 않는 홍콩인들은 음식 문화에서 허락할 수 있는
습관들을 가지고 있는데 식사 전에 뜨거운 물이 담긴
그릇에 각자 놓인 수저와 젓가락을 담아 휘저으며,
개인위생 상태를 확인하여 식사를 시작합니다.

마시는 물 한잔도 소중히 여기는 홍콩인들은 맛과 멋을 느낄 수 있는 차를 좋아한다고 합니다. 시내 중심가의 수 많은 유명호텔의 라운지에서는 오후가 되면 홍콩시민들이 티를 즐기는 모습들을 쉽게 만날 수 있습니다.

다양한 방식으로 홍차를 마시는데 홍차만 진하게 우려내어 마시는 것과는 달리 홍콩은 오랜 세월 영국의 지배를 받아오며 영국의 다양한 문화를 그대로 받아들이기도 했지만 홍콩식으로 혼합되어 독특한 양식으로 발달된 것들도 많다고 하는데 대표적인 예로 따뜻한 우유를 타먹는 밀크티를 홍콩사람들은 즐겨 마신다고 합니다.

홍콩에 살고 있는 지인은 일찍이 서구 문명이 자리 잡은 곳이라서 마음의 부담감이 없으며 여러 가지 문화가 있으며 특히 영국을 가지 않아도 즐길 수 있는 영국의 문화와 한가로이 차를 마실 수 있는 여유가 있어서 좋다며 미소를 지어 보입니다.

Canon EOS 5D F-5 1/100s

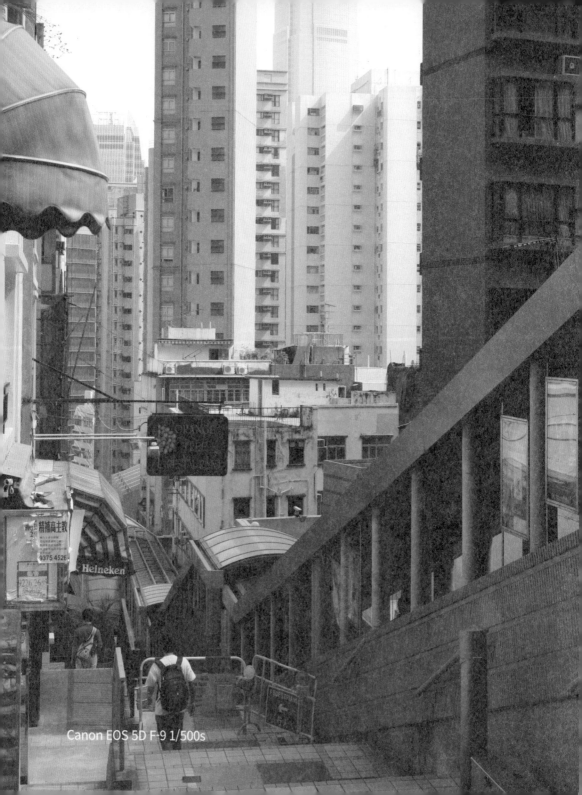
Canon EOS 5D F-9 1/500s

복잡한 골목길에 들어서 자의반 타의반으로 사람들의 행렬에 이끌려 가다보면 에스컬레이터를 만나게 됩니다. 홍콩 정부에서 건설한 교통 체계로 홍콩 센트럴(中环, 중환)과 미드레벨(半山区, 반산구)을 잇는 다수의 에스컬레이터 및 무빙워크로 센트럴 지역과 주변 거주 지역의 교통 체증을 완화하기 위한 방안으로 1987년에 제시되어 1994년 10월 15일에 개통된 미드레벨 에스컬레이터입니다.

시내 주변의 쇼핑몰과 소호거리가 잘 연결되어 있는데 총길이 800m로 출발지에서 종착지까지 소요시간은 20분이며 아침 출근시간인 오전6시에서 10시까지는 에스컬레이터가 위에서 아래로 작동하고 출근시간이 지나면 오전 10시20분부터 밤12시까지 올라가는 에스컬레이터로 바뀌는 세계에서 가장 긴 옥외 에스컬레이터로 헐리우드 로드와 캣스트리트, 만모사, 소호거리를 지나가게 됩니다.

한때 세계적으로 주목을 끌었던 왕가위 감독의 영화 중경 삼림의 배경이되기도 한 이 영화는 내용보다도 1995년 당시 그 시대에 파격적인 영상미와 아름다운 화면과 연출로 많은 화제를 모았던 작품으로 "사랑에도 유통기한이 있다면 만 년으로 하고 싶어" "감정이 풍부한 수건" 등 통통 튀는 대사와 마마스 앤 파파스의 명곡 '캘리포니아 드리밍(California Dreaming)'을 배경음악으로 세기말 신세대들의 감정적 반향을 불러일으켜 홍콩을 잘 아는 사람들 사이에서는 지금도 사랑받는 장소로 자주 찾는다고 합니다.

홍콩에 밤문화의 즐길거리중 하나로 '란 콰이퐁' 소호거리는 골목들에 즐비한 아기자기한 유럽풍 스타일 샵들과 각종 음식점, BAR, 레스토랑 골동품 현지분위기가 물씬 나는 상점들이 모여있으며 쇼핑이 끝난 관광객들과 홍콩시민들이 퇴근길에 지나가게 되는 거리입니다.

*인산인해*인 골목길을 들어서면서 때로는 옆걸음으로 때로는 기다렸다 통행하는 좁은 골목길은 필자에게도 인상 깊게 기억되어 있습니다.

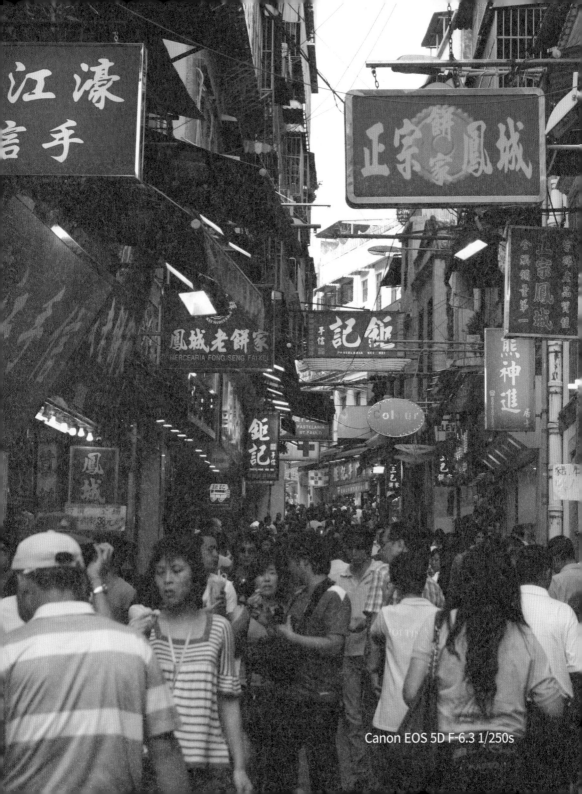

Canon EOS 5D F-6.3 1/250s

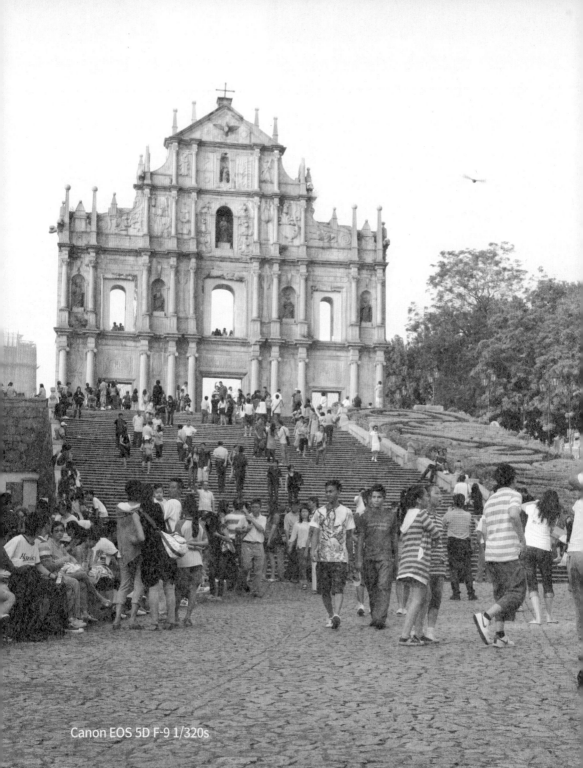

Canon EOS 5D F-9 1/320s

"독일의 공습에 건물의 앞모습만 남아 사
연 많은 홍콩의 시내를 밝히는 마법처럼
아름다운 성바올 세인트폴 대성당 인근은
화려한 밤 조명과 레이져 쇼가 펼쳐지는
홍콩과는 사뭇 다른 분위기를 연출합니다.

섬세한 프레스코화 양식의 건축물, 조화
로운 계단과 광장은 관광객들로 북적이지
만 기다란 계단에 앉아 어느 누군가와도
대화를 나눌 수 있는 여유로움이 생기는
평화로운 장소로 사랑받고 있습니다."

포르투갈인들이 식민지배를 끝내고 마카오를 중국으로 반환할 때 자국에서 가져온 돌을 깔아 만들었다는 물결무늬 모자이크 노면은 우연중에 건축물과 상점에서 눈길을 옮겨주는 재미있는 관광자원이 되기도 합니다.

밝은 하늘아래 연노랑 건물과 진초록 성당이 포르투갈의 지배를 오래 받아서인지 아직까지 많이 남아있어 규모가 그리 크지 않지만 아기자기한 광장 주변에 남아 유럽양식의 건축물들이 장엄한 느낌과 분수와 벤치 주변의 카페들과 어우러져 다양한 축제분위기를 연출시키며 이색적인 풍경들을 연출하기도 합니다.

홍콩은 150여 년간 영국의 통치를 받으면서 서구의 문물과 제도가 정착되었습니다. 특히 서구식 자본주의에 기초한 상업 금융 등 서비스 산업이 고도로 발달하였고 주민의 상당수가 이에 종사하고 있습니다.

사회체제와 제도는 서구화된 반면 주민들의 의식 구조
와 가치관은 동양적인 요소가 많이 잔존해 있습니다. 사회
보장제도와 공공주택 임차제도가 잘 구비되어 있긴 하나
빈부격차가 비교적 크며 소득대비 세금부가가 비중이 큰
편으로 주택 가정문화가 빈약하게 발달하여 개인 소유의
주택보유율이 적다고 합니다.

홍콩의 고층빌딩들은 숲속을 연상케 할 만큼 골목마다 빼
곡히 들어서 있습니다. 땅이 좁고 인구는 많아 대부분의
고층건물이 주상복합으로 상업과 주거공간이 공존하고
있습니다. 주상복합과 임대주택, 다세대 주거문화가 발달
하였으나 주거공간이 비좁아 실내에 세탁물을 널 수 있는
다용도 공간이 없는 구조가 많아 옷가지와 빨래 등을 널어
창문을 열어두고 지내는 모습들을 손쉽게 볼 수 있습니다.

외식문화가 발달하여 집에서 직접 요리하는 음식보다 길거리의 로컬음식들과 음료들을 다양하고 저렴한 가격에 접할 수 있는데 이러한 환경으로 인하여 길거리에 홍콩인들의 생활패턴을 고스란히 느낄 수 있는 스트릿거리가 활성화되고 있다는 것을 알 수 있었습니다.

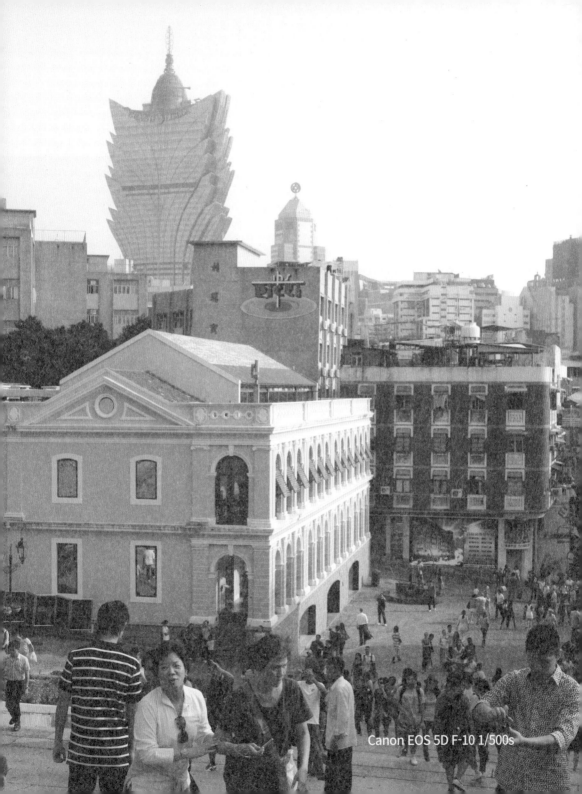
Canon EOS 5D F-10 1/500s

홍콩은 풍수지리에 관련하여 민감하게 생각한다고 합니다. 개인의 길흉화복은 물론이고 상업적인 용도로도 풍수를 거론하기도 합니다.

지역과 장소에 영향을 주는 자연 에너지의 흐름이 좋으면 부와 건강을 가져다준다고 믿고 있습니다. 풍수가 건물 디자인을 결정하고 바꾸는 건 기본이며 일부러 건물 주위에 물이 흐르게 하거나 어항을 만들기도 하고 빌딩 입구에 의미 있는 사자상을 세우기도 한다고 합니다.

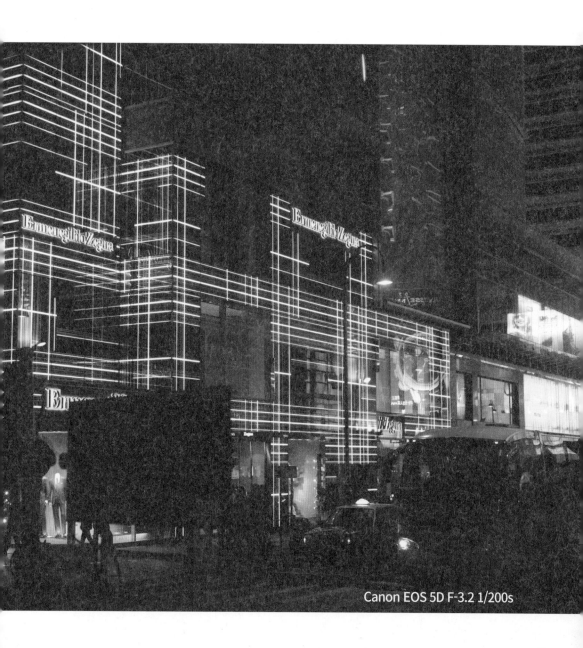

Canon EOS 5D F-3.2 1/200s

풍수지리뿐만 아니라 다양한 종교가 공존하는 홍콩은 미신적인 예로 홍콩의 다리 밑 해피밸리 지역에는 많은 사람들이 개인적으로 싫어하거나 저주하고 싶은 상대를 두고 종이를 태우면 저주가 내린다고 믿기도 한다고 합니다.

중국 땅이라고 하지만 서구 문명이 일찍이 자리 잡은 곳이라서 서양의 느낌이 많은 홍콩은 여러 가지 멋진 문화가 있지만 굳이 영국을 가지 않아도 즐길 수 있는 영국의 문화가 묻어나 있으며 홍콩의 밤은 골목골목 들어선 유럽풍 레스토랑과 BAR, 골동품 상점 등이 어우러져 소통의 거리가 되고 있습니다.

철저한 자유시장 경제체제, 3차 산업 위주의
산업구조와 높은 대외의존도, 아시아의 국제
금융 중심지인 홍콩의 공항에서 처음 만나는
홍콩의 공공디자인 시각매체들은 시인성과 주
목성을 잘 나타내고 있었으며 기둥구조물에
통합 설치된 곡선형 안내정보대와 고채도의
픽토그램으로 주목성을 강조하고 있었습니다.

공항 내 특성에 맞게 삼각형 폴형의 방향유도
사인으로 여러 방향에서 정보 확인이 가능하
도록 배려하고 빠르게 이동하는 통로공간에
이용자의 동선을 고려하여 사선으로 배치한
광고사인 시스템이 기억에 남아있습니다.

특히, 노후된 건물외부나 구조물을 가리는 넓은 판형의 옥외광고물들은 홍콩에서만 볼 수 있는 특색 있는 광경으로 건축물의 파사드에 타공판넬을 전면에 마감하고 사인시스템을 배치하여 노후된 건축물의 미관개선 및 홍보공간으로 활용하고 있는 모습들을 쉽게 발견할 수 있었으며 2층 버스 및 노면 전철의 전면광고를 통해 움직이는 광고가 오히려 홍콩만의 매력 있는 도시공간으로 기억되며 그곳에서는 번잡함 속에서의 자유로움과 복잡함 속에서도 해방감을 느낄 수 있었습니다!

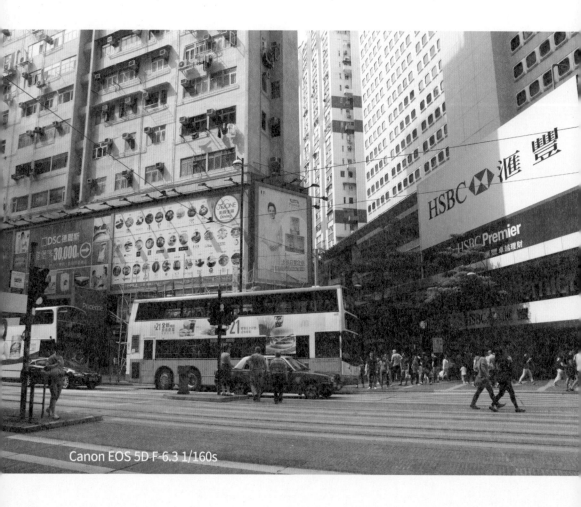

Canon EOS 5D F-6.3 1/160s

"이제 그만 시위가 막을 내리고 예전처럼
평화롭고 자유로운 질서가 정착되길 기도합니다."

찬란한 문명의 빛
이집트[Egypt]문명을 통해 본
공공디자인 -1편 소통

———

카이로

이집트
Egypt

룩소르

찬란한 문명의 빛
이집트[Egypt]문명을 통해 본
공공디자인-1편 소통

고대 이집트인들은 소통하고 기록하기
위해 상형문자를 만들었습니다.

그들이 소통하려고 했던 방법은 언어이기 전에
형상을 담은 그림문자였습니다.

이집트의 상형문은 여러 부호를 한 줄로 늘어
놓은 모양이며 글꼴의 형성 초기 단계부터 이
미 그리기의 수준을 넘어서 있었습니다. 다시
말해 상형문은 모양 자체를 넘어 새로운 공간
개념을 찾아내려는 인간의 시도였습니다.

51

"올해는 눈 구경하기가 어려운 겨울입니다.

그래도 겨울답게 영하를 오르내리고 있는
추운 날씨 속에 방학을 맞아 어디론가 기행을
나서고 싶은 마음을 다잡으며 데스크에 앉아
원고정리에 불을 지피고 있습니다.

날씨가 춥다 보니 문득
더운 나라가 그립던 차, 과거의 기행 중
덥기로 악명 높았던 이집트를 떠올리며
10년 전의 이집트기행문을 펼쳐봅니다. **"**

Canon EOS 5D Mark II 1 | 50 F2.8

"중동으로 향하는 저가 항공의 플라이두바이(*Flydubai*)
*FZ183*편에 우리 일행은 8월의 무더운 여름날
22시 55분 두바이에서 이집트의 룩소르로 향하는
여름밤 비행기에 올랐다. 새벽 *2시* 무렵
이집트의 수도 카이로에 도착 예정이다.

공항 활주로에 내려 트랩을 걸어 내려오며 푹푹 찌는
더운 바람에 실려 퀴퀴하고 텁텁한 이집트만의
이국적인 냄새가 고고한 역사의 도시를 실감케 한다."

-필자의 기행노트 중에서-

필자는 앙크수나문(Anck-Su-Namum)과 세티 1세의 총애를 받던 승정원 이모탭(Imhotep)의 금지된 사랑, 그리고 미이라와의 사투를 그렸던 스티븐 소머즈 감독의 영화 '미이라'를 감명깊게 보았습니다.

또한 프랑스 출신 이집트학 학자인 크리스티앙 자크(Christian Jacq)의 장편소설 '람세스'를 읽고 깊이 감동받았으며, 영국 대영박물관을 비롯해 여러 곳의 전시회에서 마주했던 이집트의 유물전의 잔상들이 남아있습니다.

이로 인해 필자의 기억을 따라 그렸던 이집트는 세월이 켜켜이 쌓인만큼 퀴퀴한 냄새를 만들어내고 있을 것이란 상상을 하곤 했습니다. 돌이켜 생각하면 그 힘든 기행을 어떻게 다녔는지 신기하기도 합니다.

이집트 기행을 다녀온 후 이듬해인 2011년 이집트는 반정부시위가 열리고 이후 유혈사태에 이르게 되어 여행금지국이 되었던 적이 있었고, 몇 년 후에는 우리가 이용했던 플라이두바이(FZ/Flyduvai)항공이 러시아 남부지역 로스토프나도우 공항(ROV/Rostov-on-Don Airport)에서 비와 강한 바람이 부는 악천후 속에서 착륙을 시도하는 과정에서 추락하는 사고도 있었습니다.

룩소르 [Luxor]는 이집트의 수도 카이로에서 남쪽으로 660여 km 떨어진 나일강(江)변에 위치하며 룩소르신전과 카르낙신전 왕가의 계곡이 있습니다. 룩소르신전은 제18왕조의 아멘호테프 3세가 건립하고 제19왕조의 람세스 2세가 증축한 것으로 알려져 있습니다.

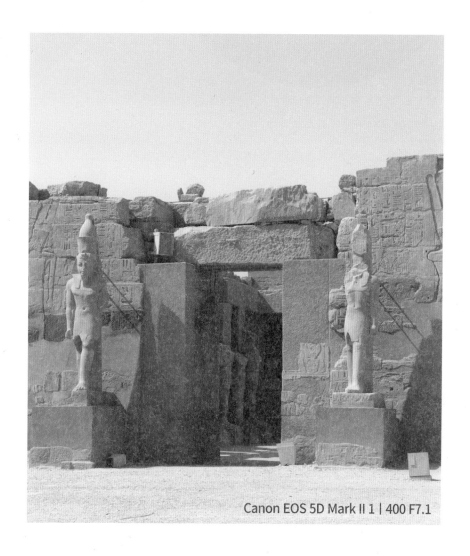

Canon EOS 5D Mark II 1 | 400 F7.1

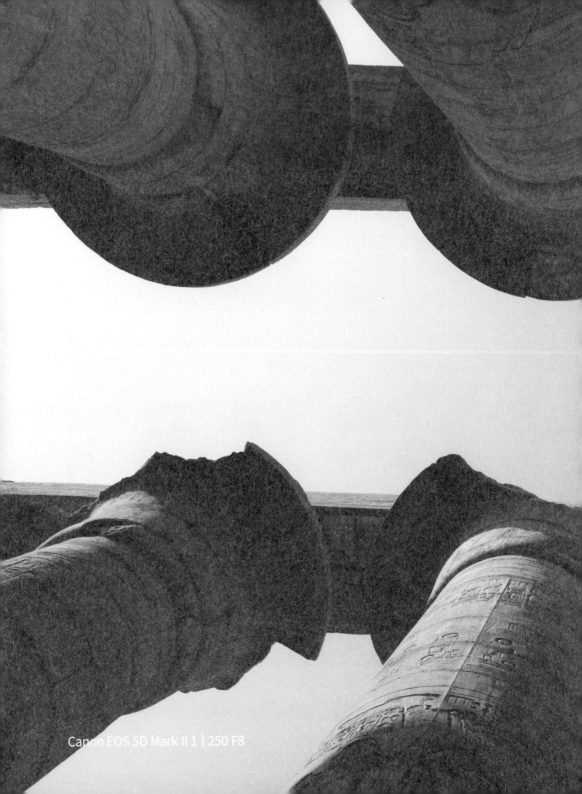

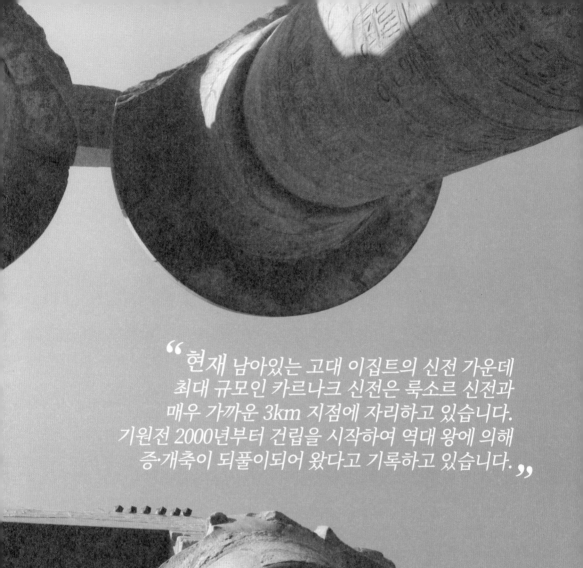

"현재 남아있는 고대 이집트의 신전 가운데
최대 규모인 카르나크 신전은 룩소르 신전과
매우 가까운 3km 지점에 자리하고 있습니다.
기원전 2000년부터 건립을 시작하여 역대 왕에 의해
증·개축이 되풀이되어 왔다고 기록하고 있습니다."

신전은 신왕국 시대부터 1,500년 뒤인 프톨
레마이오스 왕조에 걸쳐 건립된 10개의 탑문
제19왕조의 창시자 람세스 1세로부터 3대에 걸
쳐 건설된 대열주실 제18왕조의 투트모세 1세
와 오벨리스크 람세스 3세 신전 등이 있습니다.

특히 높이 약 23m의 석주 134개가 늘어선 대
열주실은 너비 약 100m, 안쪽 깊이 53m로서
안쪽의 하트세프수트 여왕의 오벨리스크와 함
께 고대 이집트의 면모를 보여주고 있습니다.

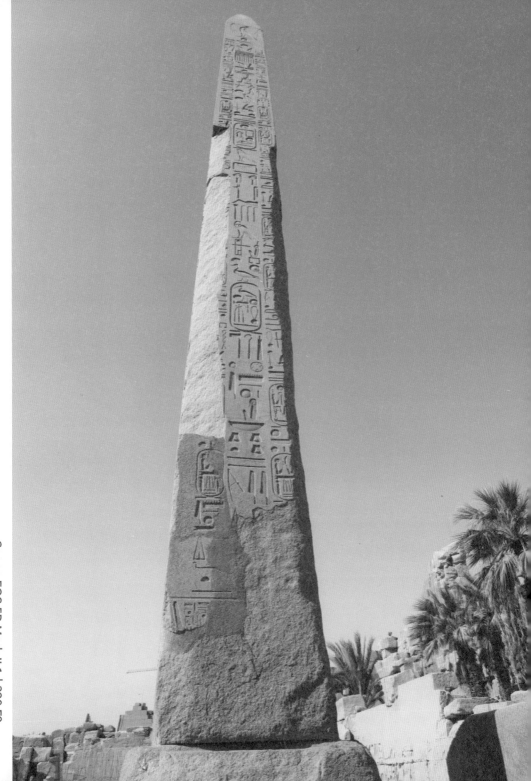

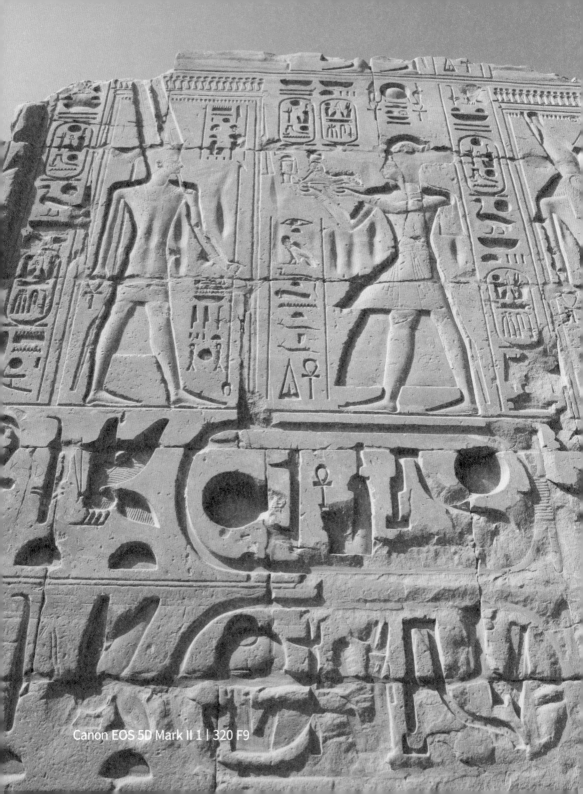

기행문에는 이렇게 기록하고 있습니다.

2010년 8월 21일 섭씨 50도의 이집트를 찾았다.

500리터 생수 두 병을 뒷주머니에 구겨 넣고
얇은 스카프로 얼굴을 돌돌 말아 가린 후 카메라
두 대를 어깨에 올리고 버스에서 내리면 마치
헤어드라이기의 뜨거운 바람이 내 얼굴을 향하고
있는 듯 뜨겁고 따가운 열기가 숨통을 죄어온다.

말이야 찬란한 문명의 빛 이집트와 그리스를
통해 본 공공디자인기행이었지만 이러다 살아서
한국으로 돌아갈 수 있을까 두려움이 엄습해 온다.

Canon EOS 5D Mark II 1 | 40 F3.2

로컬가이드는 우리 일행에게 2~3일 전에는 52도까지 올랐는데 지금은 그나마 시원해져서 다행이라고 격려합니다.

숨막히는 더위의 이집트, 찬란했던 이집트문명과 파라오의 영광이 고스란히 간직된 유물에서 공공디자인의 기원을 찾아볼 수 있었습니다. 문명의 오딧세이로 명명되는 이집트 기행의 첫 번째 키워드로 소통을 이야기하고자 합니다.

소통은 어떻게 시작되었을까요? 인간이 지니고 있는 가장 기본적인 소통의 수단은 목소리였습니다. 이렇게 시작된 말[Speaking]의 역사는 점차 체계적인 틀을 갖춘 언어[Language]로 발전하게 됩니다.

그리스의 철학자 아리스토텔레스는 인간이 사회적 동물 이라고 말했습니다. 사회적이라는 의미는 단순히 집단을 이루어 사는 것만을 말하는 것이 아닙니다. 만약 그렇다면 인간은 떼를 지어 사는 개미나 짐승과 다를 바가 없을 것입 니다. 그들은 단지 함께 모여 있어야 각각의 목숨을 보전할 수 있다는 하나의 생존 법칙에 의해 모여 사는 것입니다.

하지만 인간은 동물과 달리 사유할 수 있는 능력을 지닙니 다. 그 속에는 지성과 감성이 공존하고 다양한 사유를 통해 자아를 실현할 수 있는 무한한 가능성을 지니고 있습니다.

이와 같은 인간의 능력은 공동체라는 틀 안에서의 소통 을 통해서만 길러지는데 우리가 즐겨보는 드라마 속에 등 장하는 사랑과 배신의 감정, 다양한 책을 통해 접하는 지 식과 성찰 등이 모두 인간이 사회적 존재이기에 가능한 것들이라고 합니다.

인간은 태어날 때부터 가정이라는 소집단에서 생활을 시작합니다. 가정이라는 가장 기본적인 인간관계를 경험하면서 자아가 생성되고 이후 인간은 성장함에 따라 개인 간의 소통을 넘어 집단생활에서도 소통의 힘을 발휘하게 되며 실제로 고대 그리스에서는 아고라(광장)에서 다양한 토론을 거쳐 의사를 결정했습니다. 이는 현대 사회에서 의회라는 형태로 발전하게 되고, 민주주의의 토대가 되었습니다.

그러나 사람의 말은 수많은 사람에게 똑같이 전달하기에는 한계가 있었고 오랫동안 축적된 경험을 전승하기에도 시간적 육체적 어려움이 따랐고 그래서 문자[Text]가 탄생하였다고 합니다. 인간은 파피루스나 한지에 글을 쓰고 책을 만들면서 소통을 기록하게 되는데 문자는 인간의 축적된 지식과 경험을 후대에 전하게 되며 또한 보다 발전하게 되었습니다.

이집트인들도 소통을 위한 무엇인가를 만들기 위해 오랜 시간 고민했을 것이며 그러한 결과들을 우리는 이집트의 상형문자를 통해서 알 수 있습니다.

갑골문과 상형문은 그 발생지가 심상치 않다는 점 외에도 닮은 점이 많아 지금도 둘의 연관성에 대한 호기심의 질문이 그치지 않고 있습니다.

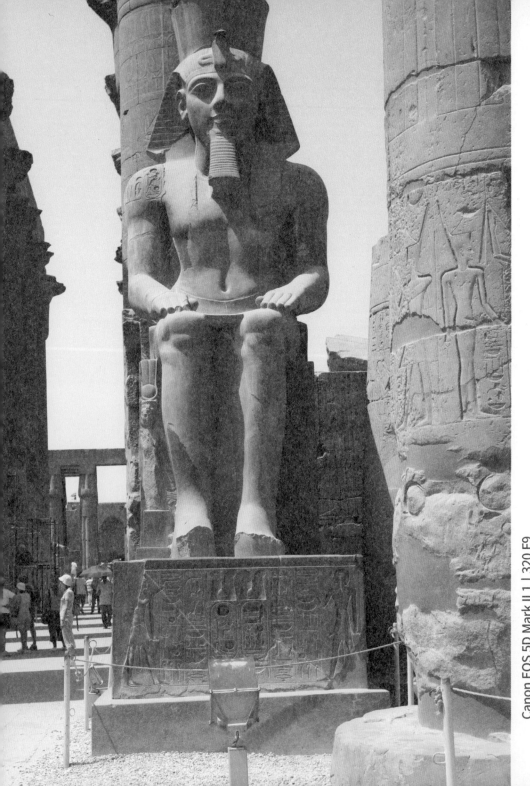

"적어도 4,000여 년 전에 살았던 사람들 그중에서도 가장 발전된 지식과 정보를 다루었던 사람들은 경제와 정치의 영향력 측면에서 리더 그룹에 속했는데 그들이 소통하려고 했던 방법은 언어이기 전에 형상을 담은 그림문자였습니다.

이집트의 상형문은 여러 부호를 한 줄로 늘어놓은 모양이며 글꼴의 형성 초기 단계부터 이미 그리기의 수준을 넘어서 있었습니다.

다시 말해 상형문은 모양 자체를 넘어 새로운 공간 개념을 찾아내려는 인간의 시도였습니다."

'성스러운 문자' 상형문은 모양과 동시에 발음을 나타내기 위한 표음부호로도 사용되었고 이후 자연스럽게 표음문자로 발전하게 되었습니다. 갑골문은 인간이 가진 '직관'의 존재를 인식했다는 점, 상형문은 인간이 가진 '논리적 사고'의 존재를 인식했다는 점을 보여줍니다.

이렇게 보면 결국 **'직관'** 과 **'논리'** 로 나뉘는 동서양의 문화적 특성이 글꼴을 놓고 고민하던 원시 시대부터 서로 다른 싹으로 자라나고 있었다고 말할 수 있습니다.

이후 수천 년을 이어 내려가게 된 문자의 틀이 이미 잡혀있던 셈입니다. 동서양의 한자가 덩어리로서의 그림 글꼴이라는 것과 알파벳이 풀어쓴 표음부호라는 서로 다른 문자의 정체성은 이렇게 초기 단계에서부터 드러났습니다.

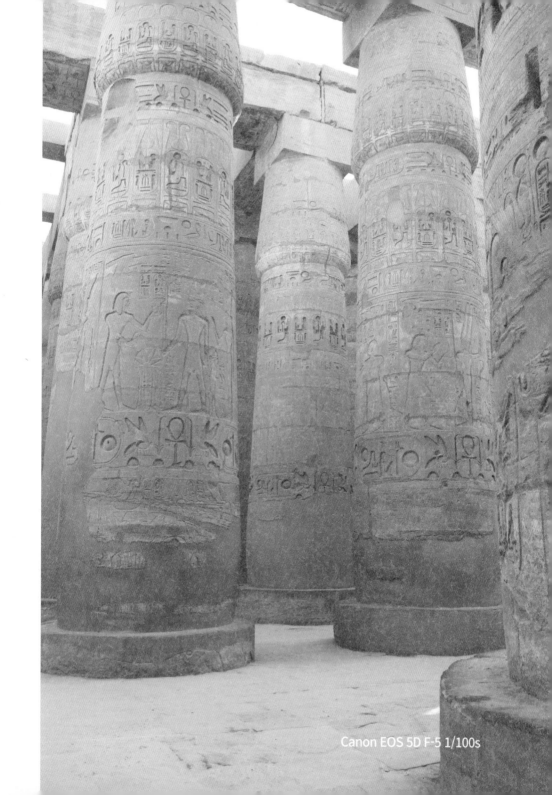

기원전 8,000년 경, 이른바 '신석기 혁명'으로 문화를 건설하기 시작한 인류는 기원전 3,000년 경 도시를 건설하고 문자를 사용함으로써 문명의 시대를 열었습니다. 문명은 메소포타미아 이집트 등에서 먼저 시작되었고, 기원전 2,000년 경이 지나 지중해와 세계로 퍼져나갔다고 합니다.

기원전 1,100년 경, 에게 문명의 몰락 이후 도시가 파괴되고 문자가 사라졌던 '암흑시대'를 지나, 그리스인들이 알파벳을 처음 사용하기 시작한 것은 기원전 800년 경의 일입니다. 알파벳은 처음부터 그리스인의 창작물은 아니었고 동부 지중해 연안에 있던 페니키아 문자에서 발전된 것이라고 합니다.

지중해 동부 지역에 비블로스, 시돈, 티루스 등의 도시국가를 만들고 지중해를 무대로 활발한 교역 활동을 펼쳤던 페니키아인들은 상인이었을 뿐 아니라 선진 문명을 서양에 전달하는 문명의 전달자이기도 했습니다.

그들의 활동으로 페니키아 문자가 자연스럽게 그리스로 전해졌고, 이후 모음이 없이 자음만 있던 문자를 그리스인들이 변형하였습니다. 그리스인들은 모음을 표기하기 위해 아랍어 문자의 일부 자음인 A(알파), E(엡실론), O(오미크론), Y(윕실론)을 빌려왔으며, I(이요타) 등은 기존의 문자를 변형해 사용했습니다. 이렇게 복잡한 과정을 거쳐 기원전 5세기에 그리스어 알파벳 24개 (자음 17개, 모음 7개)가 완성되었습니다.

알파벳의 사용으로 지식의 대중화가 가능해졌으며 수많은 사람들이 사물이나 추상적인 관념을 자유자재로 표현할 수 있게 되었습니다. 그때까지만 해도 문자는 성직자나 귀족 등 소수의 전유물이었습니다. 한자를 알려면 적어도 1,000자, 메소포타미아의 서기들은 600자 이상의 설형문자를 알아야 했기 때문입니다. 이후 문자학자들은 알파벳의 발명이야말로 지식의 대중화를 가져온 혁명적인 사건이라고 평가합니다. 알파벳을 통해 대중을 대상으로 한 교육이 가능해졌고, 다양한 소통이 가능해졌기 때문입니다.

" 신왕국 시대의 제18대 왕조에서 제20왕조까지의 왕들의 묘소로 만든 왕가의 계곡과 룩소르신전을 돌아본 후 우리 일행은 초경량 항공기인 MS356편을 이용해 17시 50분 룩소르를 출발하여 이집트의 수도인 카이로를 향한다. "

-필자의 기행노트 중에서-

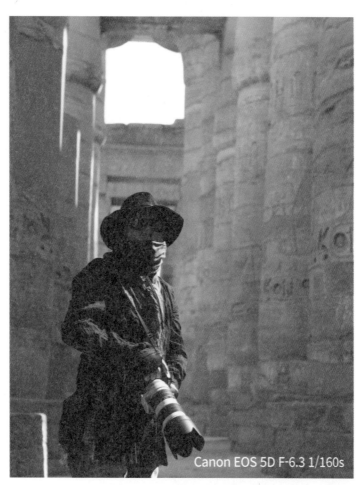

Canon EOS 5D F-6.3 1/160s

2010년 8월 이집트 룩소르에서 편집인

찬란한 문명의 빛
이집트[Egypt]문명을 통해 본
공공디자인 -2편 문명[文明]의 시작

카이로

이집트
Egypt

룩소르

찬란한 문명의 빛

이집트[Egypt]문명을 통해 본
공공디자인-2편 문명[文明]의 시작

"이집트는 장구한 역사를 가지고 있는
인류 고대문명의 발상지로
위대한 문화유산을 자랑하는
태양과 피라미드의 나라입니다."

이집트 문명은 하늘에 의한 환경적 영향 때문에 탄생과 붕괴를 겪었습니다. 적절한 기후 환경으로 농업생산력이 최고였던 때 문명은 가장 크게 발달했고, 큰 가뭄으로 인해 붕괴된 것이라고 기록하고 있습니다.

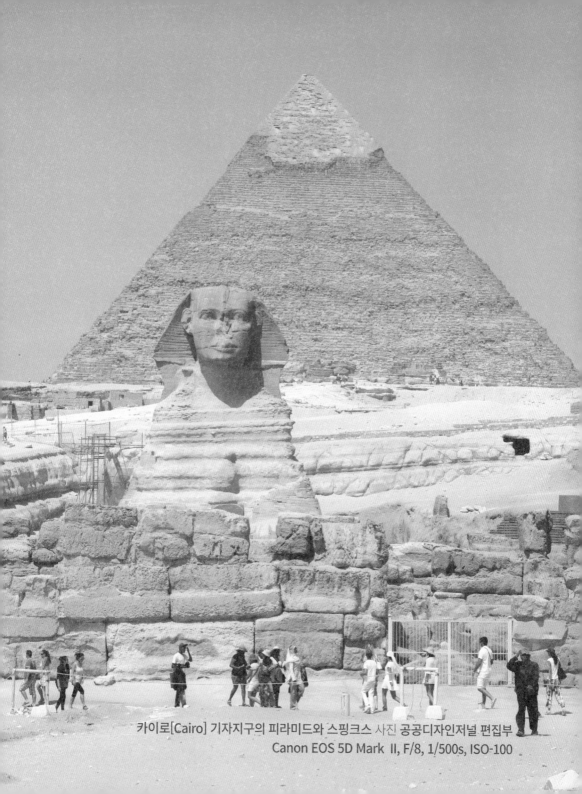

카이로[Cairo] 기자지구의 피라미드와 스핑크스 사진 공공디자인저널 편집부
Canon EOS 5D Mark II, F/8, 1/500s, ISO-100

기행문에는 이렇게 기록하고 있습니다.

초경량 항공기 *MS356편으로 우리 일행은
룩소르에서 출발해 2시간 10여 분을 비행하여
이집트의 수도 카이로[Cairo]에 도착했다.*

호텔에 짐을 내리고 주변의 거리를 돌아보았다.

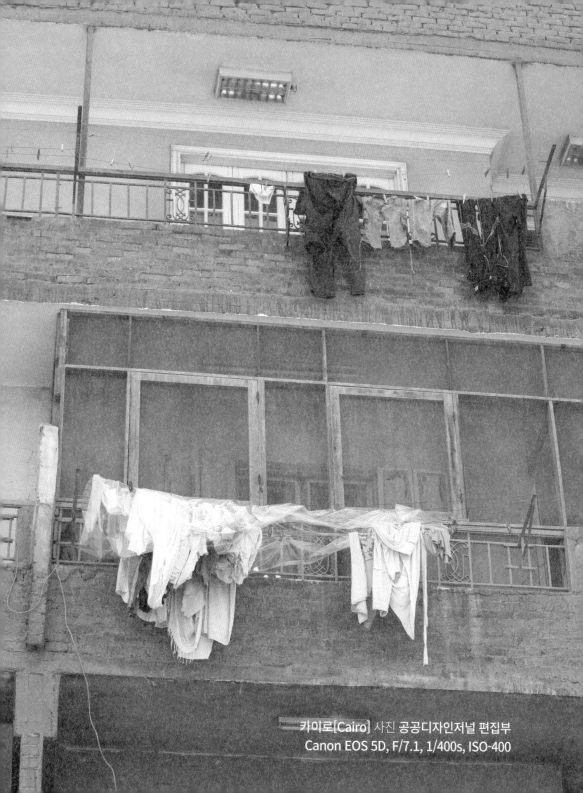

카이로[Cairo] 사진 공공디자인저널 편집부
Canon EOS 5D, F/7.1, 1/400s, ISO-400

도시 전체의 건축물들은 마감하지 않은
미완의 건물들로 옥상층은 철골 구조물들이
노출되어있었고 창문을 만들기 위해서
만들어두었을 것으로 추측되는 개구부만
확보한 채 중단되어있고 건축물의 마감은
대부분 페인트와 타일 등 그 어떤 수단과 방법이
시도되지 않은 점토벽돌조의 모습 그대로
수천 년을 거슬러 허물어지고 있는 마치
왕가의 계곡에서 보았던 흙더미처럼 보여졌다.

카이로[Cairo] 사진 공공디자인저널 편집부
Canon EOS 5D Mark II, F/8, 1/500s

도시의 낡고 관리되지 않은 슬럼화된 모습들!
궁핍한 좌판을 깔고 앉은 시민들!
맨발로 길거리를 다니는 아이들!

과거의 영광은 손대면 부스러질 것 같은
흙더미의 무덤들로 텁텁한 공기와
흙먼지가 입안에 서걱거린다.

"호텔에 돌아와 이른 잠을 청했다.

악몽을 꾸었다.

고대 이집트의 의식을 치루는듯한,
주술을 외우며 웅성거리는 사람들 소리!

두어 차례 가위에 눌려 잠을 설쳤다!"

카이로[Cairo] 시내풍경 사진 공공디자인저널 편집부
Canon EOS 5D Mark II, F/5.6, 1/125s, ISO-400

현대 인류의 문명은 고대 이집트 문명에서 그 기원을 찾을 수 있다고 말합니다. 기원전 5세기부터 고대 그리스 로마인들도 고대 이집트 문명에 매료되어 이집트 역사를 연구하였고 거기서 큰 영향을 받았다고 합니다.

이집트 문명을 탐구함으로써 발견해낸 과학 예술 종교 신화 등에 대한 지식이 그 시대 사람들에게 전해졌으며 이후 유럽의 르네상스 개화에 촉진제가 되기도 하였으며 나폴레옹이 1798년 유럽을 원정함으로써 고대 이집트 문명에 대한 관심의 열풍이 새로이 불기 시작 했다고 1997년 카이로 이집트 박물관장이었던 모하메드 살레[Mohammed Saleh]는 고대 이집트 문명의 이해에서 말하고 있습니다.

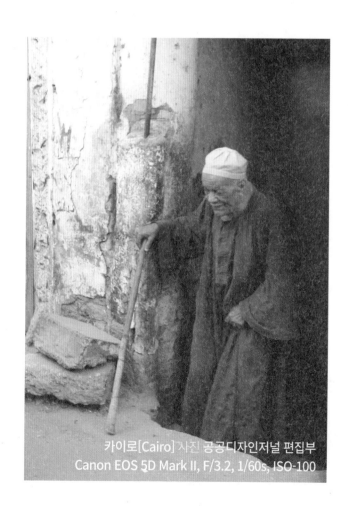

카이로[Cairo] 사진 공공디자인저널 편집부
Canon EOS 5D Mark II, F/3.2, 1/60s, ISO-100

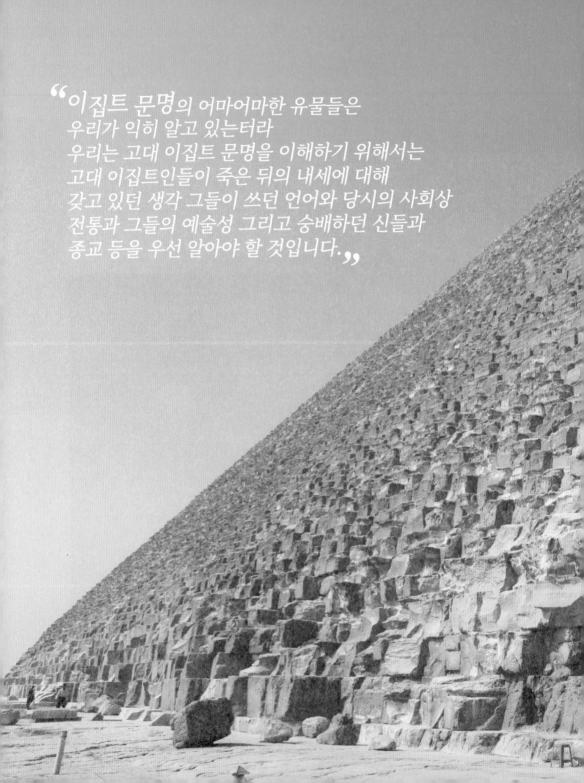

"이집트 문명의 어마어마한 유물들은
우리가 익히 알고 있는터라
우리는 고대 이집트 문명을 이해하기 위해서는
고대 이집트인들이 죽은 뒤의 내세에 대해
갖고 있던 생각 그들이 쓰던 언어와 당시의 사회상
전통과 그들의 예술성 그리고 숭배하던 신들과
종교 등을 우선 알아야 할 것입니다."

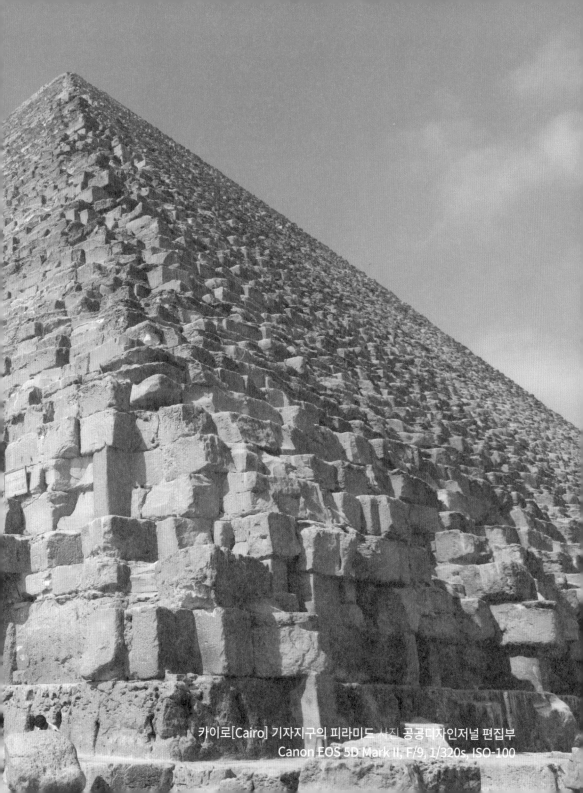

카이로[Cairo] 기자지구의 피라미드 사진 공공디자인저널 편집부
Canon EOS 5D Mark II, F/9, 1/320s, ISO-100

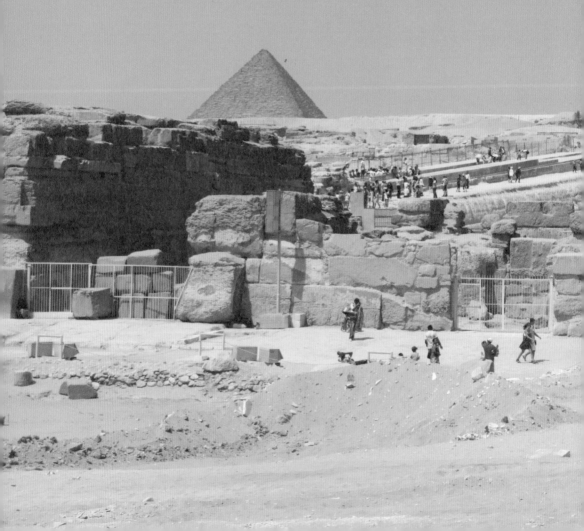

"이집트 사회구조의 상징으로
피라미드를 볼 수 있을 것입니다."

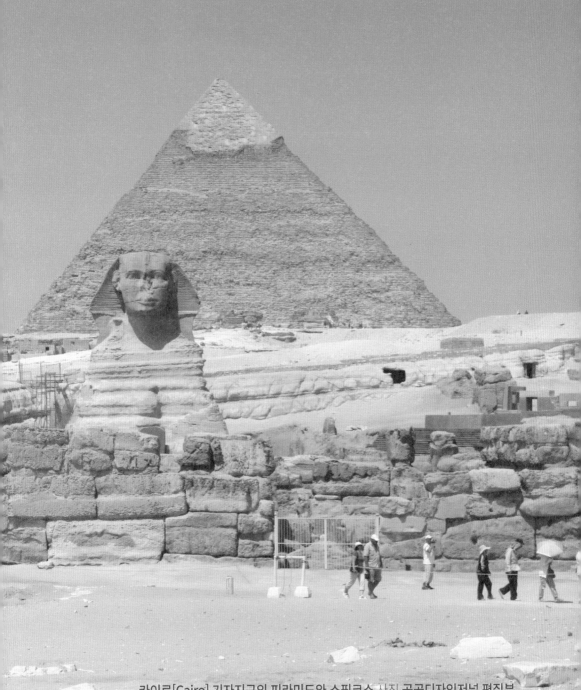

카이로[Cairo] 기자지구의 피라미드와 스핑크스 사진 공공디자인저널 편집부
Canon EOS 5D Mark II, F/9, 1/500s, ISO-100

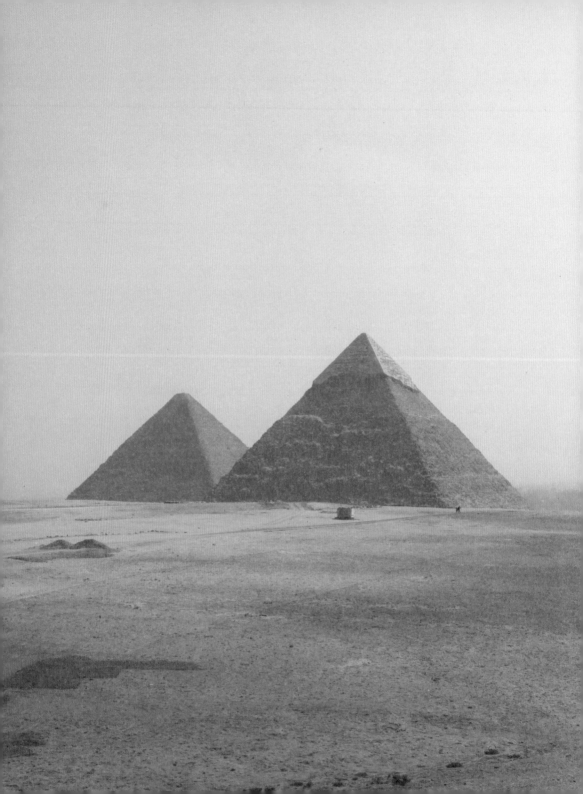

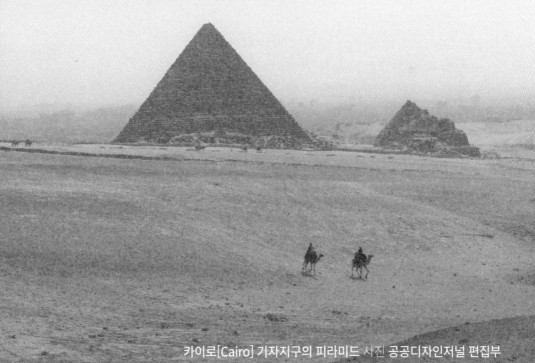

" 고고학자 인문학자들은 피라미드의 삼각 형태는
고대이집트의 사회 구조를 극명하게
반영하고 있다고 말합니다.

삼각형이 주는 안정감은 이집트의 종교관뿐만 아니라
실생활에서도 여과 없이 받아들여져 약 3,000년에
이르는 고대 이집트의 존재 기간 동안 변동 없이
유지되었다고 합니다.

피라미드의 삼각 구조물 끝은 물론 사회구조의
정점이라 할 수 있으며 파라오가 차지하고 있었습니다. **"**

카이로[Cairo] 기자지구의 피라미드 사진 공공디자인저널 편집부
Canon EOS 5D Mark II, F/10, 1/400s, ISO-100

파라오의 몸은 죽어도 그 영혼은 신적인 것으로서 젖소 모습의 여신 하토르의 젖을 받아먹음으로써 왕의 신성함은 항상 새롭게 재탄생할 수 있다는 것이었습니다.

왕의 가장 큰 임무는 사물들의 고유한 질서를 보존하는 지혜를 발휘하는 것이었으며 이 임무를 위하여 왕은 신에게 제물을 바치는 제사장이기도 했습니다.

또한 파라오는 태초의 카오스를 지배하는 힘을 갖고 있어 인간사회를 넘보는 위협적인 힘을 항시 제어할 수 있다고 믿었고 또한 왕은 매의 모습으로 나타나 이 세상을 떠나 신들의 왕국으로 날아갈 수 있는 힘을 갖고 있어 인간의 세계와 신의 세계를 연결하는 능력을 갖고 있던 파라오의 힘은 실제적으로 끊임없이 증가한 관리와 군사력에 의해 유지되었다고 합니다.

죽은 뒤 또다시 죽지 않으려는 염원, 죽음을 정복하고자 애썼던 이야기들은 다음 호에 이어가도록 하겠습니다.

"이집트는 장구한 역사를 가지고 있는
인류 고대문명의 발상지로 위대한 문화유산을
자랑하는 태양과 피라미드의 나라입니다.

세계 4대 문명 중 하나인 고대 이집트 문명은
기원전 3,000년경 나일강을 중심으로
탄생하였는데 사막지대인 이집트에서 문명이
형성된 것은 기후환경 때문이었다고 합니다."

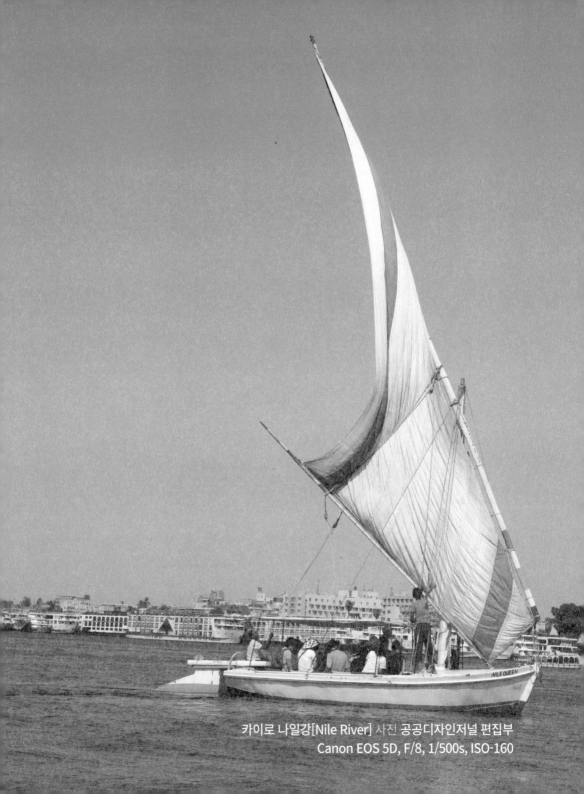

카이로 나일강[Nile River] 사진 공공디자인저널 편집부
Canon EOS 5D, F/8, 1/500s, ISO-160

"북위 25도의 아열대 지역인 나일 계곡에는
서늘한 계절풍이 불었고, 기후로 인해
내리는 비로 나일강 주변 저지대는
매년 6월부터 10월까지 홍수가 났습니다.

홍수가 끝나면 강 유역의 경작지에는
상류에서 떠내려온 비옥한 흙이
가득 쌓였고, 이곳에 보리와 밀 같은
곡물의 씨앗을 뿌리면

카이로 나일강[Nile River] 사진 공공디자인저널 편집부
Canon EOS 5D, F/10, ISO-250

이듬해 2월에 엄청난 수확을
할 수 있었다고 합니다.

이 같은 농업 발전은 이집트가 강력한
왕권 국가가 되는 데 큰 역할을 했으며
이집트 사람들에게 홍수는 재해가 아닌
하늘이 내려주는 축복이었다고
기록하고 있습니다. 〞

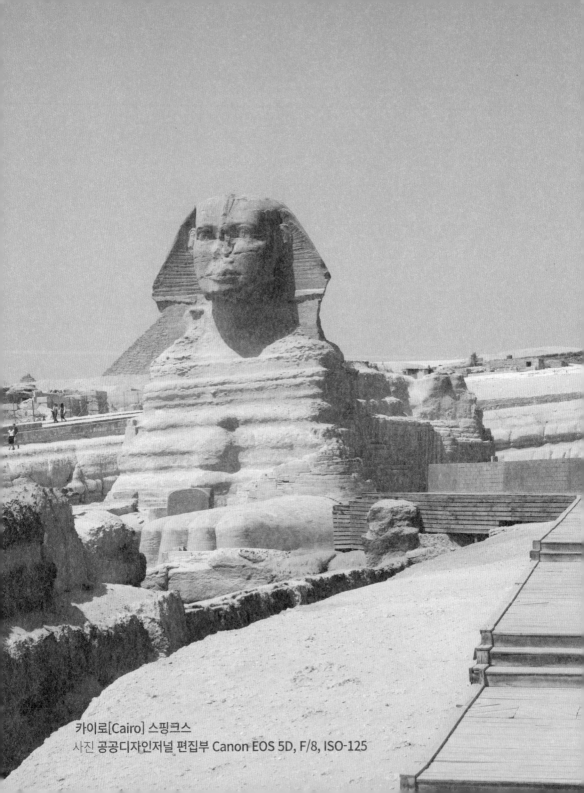

카이로[Cairo] 스핑크스
사진 공공디자인저널 편집부 Canon EOS 5D, F/8, ISO-125

이집트인들은 나일강의 범람 수위에 따라 농작물이 얼마나 잘 자라는가에 대한 기록을 남겼습니다. 홍수로 인해 물의 높이가 18m면 '배고픔', 19.5m면 '고생', 21m 면 '행복', 22.5m가 넘으면 '안심'이라고 했다고 합니다.

그러나 27m가 넘으면 강이 범람해 진흙집까지 쓸어가기 때문에 '재앙'이라고 했습니다. 다행히 이 경우는 100년에 한 번 이상 나타나지 않았고, 때문에 이집트인들은 웬만하면 홍수가 크게 날수록 더 좋아했다고 합니다.

그러나 기원전 5,000년이 지나 2,000년 경 무렵, 날씨가 갑자기 변하기 시작했습니다. 온화했던 기후가 찌는 듯한 무더위로 바뀌기 시작한 것입니다.

비가 내리지 않게 되면서 나일강의 범람도 멈추게 되었고, 강폭은 점차 좁아졌으며, 삼림도 모래바람이 거세게 부는 사막과 황야지대로 변해갔습니다. 더운 기후와 강수량의 감소는 농업의 파탄을 초래했고, 농업 생산성의 악화는 왕조의 멸망으로 이어졌습니다.

이집트 문명은 하늘에 의한 환경적 영향 때문에 탄생과 붕괴를 겪은 것입니다. 중동의 유프라테스 강가를 중심으로 세워졌던 메소포타미아 문명과 인도의 인더스 문명도 이와 비슷했습니다. 적절한 기후 환경으로 농업생산력이 최고였던 때 문명은 가장 크게 발달했고, 큰 가뭄으로 인해 붕괴된 것이라고 기록하고 있습니다.

다음 호에서는 죽은 뒤 또다시 죽지 않으려는 간절한 염원! 죽음을 정복하고자 애썼던 이야기들과 이집트의 도시와 사람들의 모습을 이어가고자 합니다.

하얀 돛의 펠루카 (felucca 지중해 연안의 삼각 돛을 단 소형 범선)
사진 공공디자인저널 편집부 Canon EOS 5D, F/9, ISO-125

찬란한 문명의 빛
이집트[Egypt]문명을 통해 본
공공디자인 -3편 영생불멸의 꿈!

카이로

이집트
Egypt

룩소르

찬란한 문명의 빛
이집트[Egypt]문명을 통해 본
공공디자인-3편 영생불멸의 꿈!

> **"죽은 뒤 또다시 죽지 않으려는 염원!**
> **죽음을 정복하고자 애썼던 이집트인들!"**

고대 이집트인들의 모든 삶은 내세적인 종교에 깊게 뿌리 박혀있었습니다. 죽음을 전환점으로 다시 한번 영생을 누린다는 초 낙관적 견해는 사후의 삶 역시 지금 삶의 연장선이라는 영혼 불멸의 내세관을 보여줍니다.

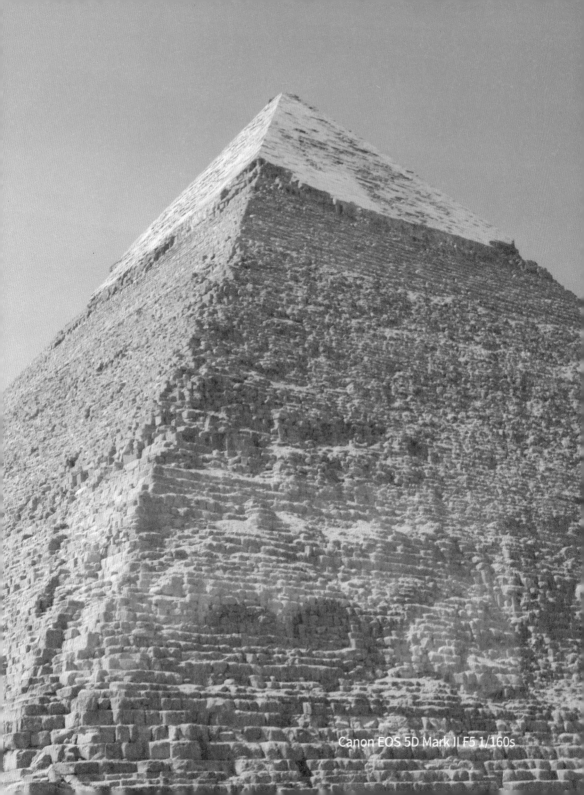

Canon EOS 5D Mark II F5 1/160s

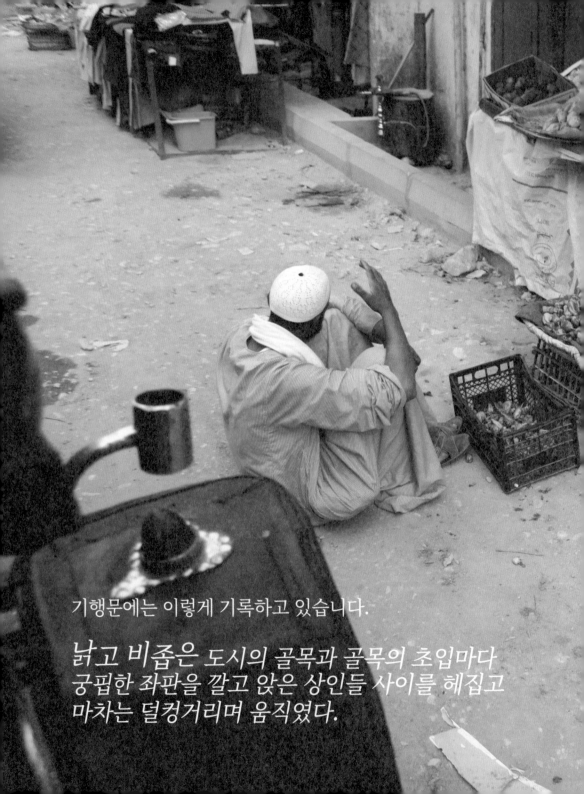

기행문에는 이렇게 기록하고 있습니다.

낡고 비좁은 도시의 골목과 골목의 초입마다
궁핍한 좌판을 깔고 앉은 상인들 사이를 헤집고
마차는 덜컹거리며 움직였다.

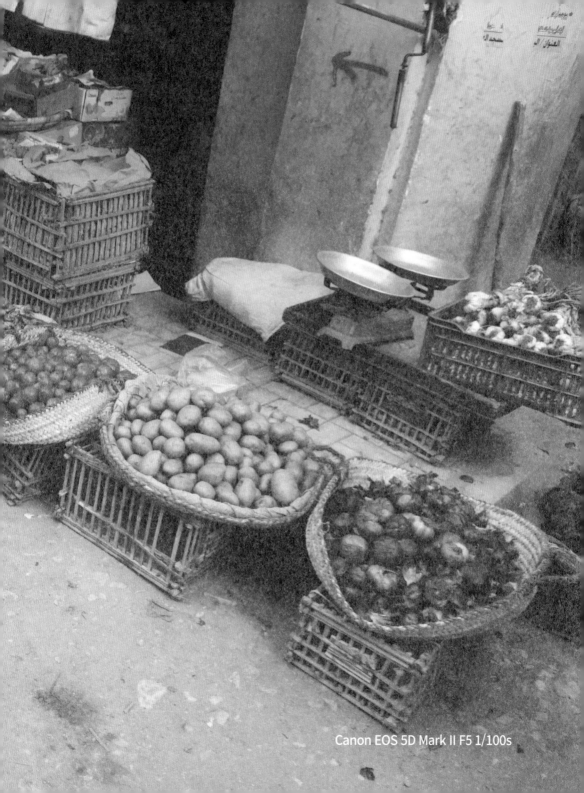

마부는 마치 스티븐 서머즈 감독의 영화
미이라의 주인공인 승정원
이모탭[Imhotep]을 꼭 빼닮았다.

송글송글 맺혀 흐르는 땀방울과
텁텁한 땀 냄새가 카이로의
구시가지와 잘 어울렸다.

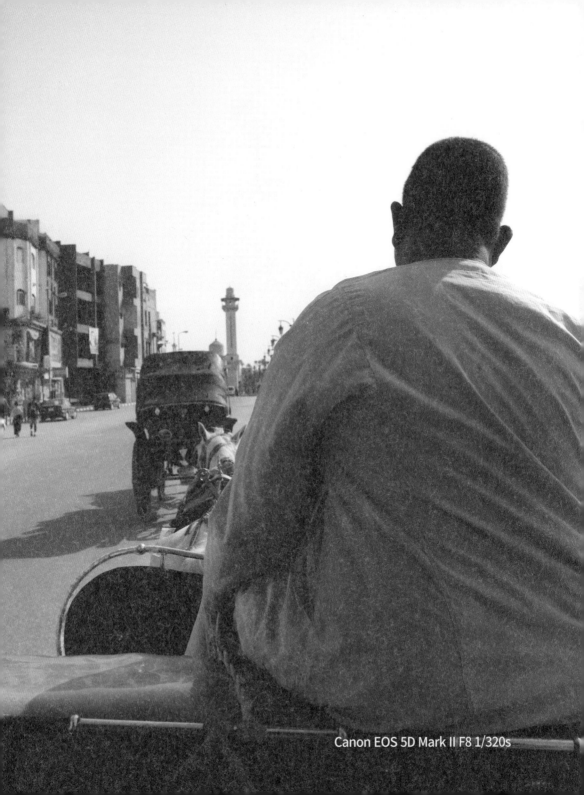
Canon EOS 5D Mark II F8 1/320s

Canon EOS 5D Mark II F6.3 1/200s

목적지에 도착될 무렵
마부의 등을 두드려 약간의 달러를 건넸다!

그는 여러 차례 고개를 돌려
뭐라고 말을 하며 고마움을 표시했다.

흙먼지가 일어 히잡처럼 스카프로
얼굴을 둘둘 말고 선글라스를 착용했는데도
입안이 서걱거렸다.

> "호텔로 발걸음을 옮겼다!
>
> 카이로의 시가지는 과거 이집트문명의
> 영광과 영화는 찾아볼 수 없고 낡은 도시는
> 관리되는 듯 관리되지 않은 듯 슬럼화된 거리를
> 늙은 말과 늙은 마부가 느릿느릿 길을 가로지른다! "

Canon EOS 5D Mark II F5.6 1/400s

Canon EOS 5D Mark II F4 1/60s

거리를 맨발로 내 달리는 아이들은
우리 일행들을 따라다니며
원 달러! 원 달러!를 외쳤다.

한국으로 돌아온 이후에도 한동안
귀에서 아이들의 소리가 떠나지 않았다.

Canon EOS 5D Mark II F4 1/160s

과거의 찬란하고 유구한 문화자원을 통한
관광자원의 수입에 의존하며
오랜 식민지 생활로 만연된 사고에서 벗어나
새로운 시대에 적응하여 살아가길 기대해 본다.

저자의 기행문중에서 -중략

※ 그렇게 다녀온 이집트 기행 후 채 1년이 지나지 않아 이집트는 세계를 떠들썩하게 하는
역사상 최악의 비극이라고 명명되며 유혈사태로 까지 이어지는 반정부시위가 일어났다.

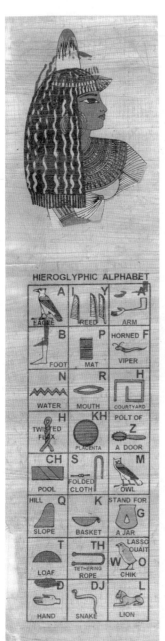

파피루스에 새겨진 이집트 고대문자[HIEROGLYPHIC ALPHABET-1]

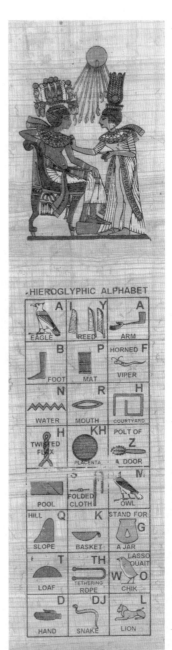

파피루스에 새겨진 이집트 고대문자[HIEROGLYPHIC ALPHABET-2]

이집트를 찾는 방문객들이 가장 쉽게 접할 수 있는 것이 죽은 자들을 위해 세워진 유적들로 피라미드와 장례 의식용 사원들이기 때문에 고대 이집트인들이 주로 영생을 얻기 위해 일했다고 생각하게 됩니다.

죽음을 정복하고자 애썼던 이집트인들은 거대한 피라미드를 세웠고 깊은 무덤을 팠으며 시신이 부패하는 것을 막고 살아있을 때의 이름이 잊혀지지 않게 하려고 미이라를 만들고 일정한 의식을 거행했습니다.

제5왕조와 제6왕조, 제1중간기에 세워진 피라미드 내부에 관이 놓였던 방에는 '피라미드 텍스트'라고 불리는 긴 주문이 새겨져 있는데 장례를 주도한 사제들이 집대성한 이 글은 가장 오래된 종교적 장례용 주문으로 알려져 있습니다.

이 글은 왕이 죽은 뒤 내세에 대한 개념을 구체적으로 전해 주고 있으며 왕은 죽은 뒤 주극성(主極星)들 중 하나와 일체가 된다고 믿었습니다. 그런 이유로 피라미드로 들어가는 입구는 북쪽을 향해 나 있으며 왕은 하늘을 지나가는 여행길에 태양신 라(Ra)와 합류하게 되며 죽음의 신 오시리스(Osiris)와 동화된다고 합니다.

기록에 의하면 사후의 주된 의식이었던 '입 벌리기'에 대한 내용도 기록되어 있는데 망자가 입을 열어 다시 의식을 얻고 살아나기를 호소하며 기도문들을 암송하는 것이었습니다.

무덤에 함께 부장하는 부적의 힘을 빌어 죽은 왕은 내세에서 새로운 영토를 획득하기 위해 연꽃 매 메뚜기 등 스스로 원하는 모습을 취할 수 있다고 여겼으며 마술적인 주문을 외움으로써 왕에게 적대적인 존재를 막아주거나 최후의 안식처인 무덤 또는 내세에서 왕을 공격할 수도 있는 뱀 전갈 악어들로부터 왕을 보호할 수 있다고 합니다.

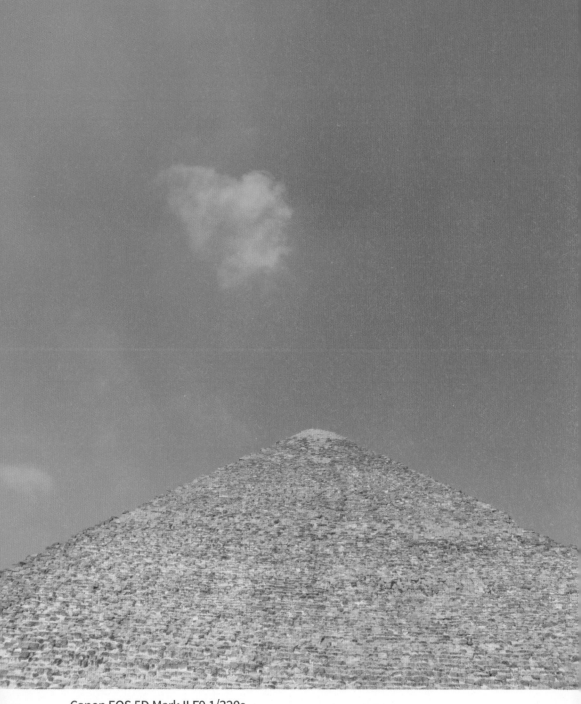

Canon EOS 5D Mark II F9 1/320s

제1중간기에 오면 피라미드 텍스트의 일부는 왕족이 아닌 사람들 사이에서도 사용되는데 주문들에 곁들여 제물과 도구들을 그린 다채로운 색의 삽화가 그려지기 시작합니다.

내세로 여행하는 동안 죽은 이가 사용할 수 있도록 식기 모형들도 마련되는데, 이것들은 내구력 있는 돌이나 나무로 조각되었습니다.

죽은 이가 배고픔이나 목마름 때문에 또다시 죽음을 당하지 않게 하려고 했습니다.

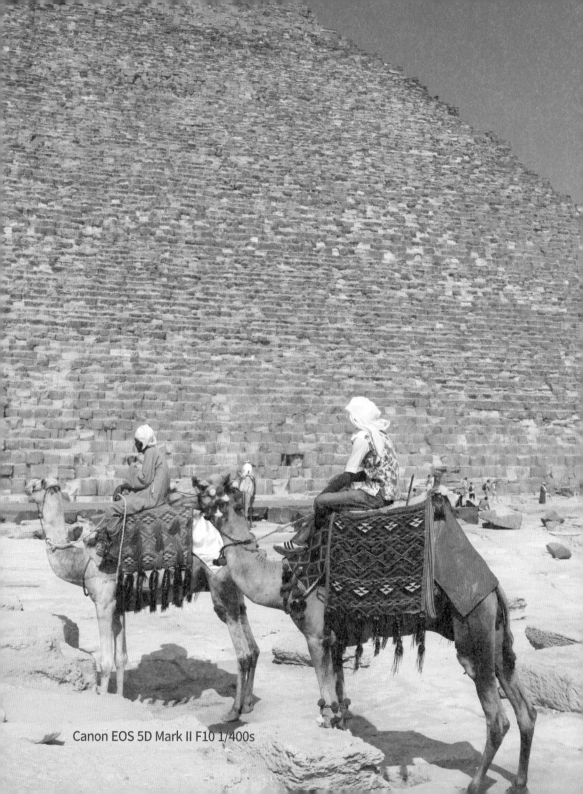

Canon EOS 5D Mark II F10 1/400s

이집트는 건조하고 온난한 날씨로 간단하고 개방적인 의복을 즐겨 입었기 때문에 피부가 많이 노출되어 자연스럽게 몸에 걸치는 장신구가 정교하고 화려하게 발달했다고 합니다. 장신구는 그들의 종교 감정과 풍부한 보석 자원에 바탕을 두고 더욱 발달했습니다.

투탕카멘의 유품에서 수많은 장신구가 발견되었으며 이들은 독수리 태양 풍뎅이 연꽃 파피루스 등을 조형화한 것입니다. 장신구에 사용된 금은 청동 마노 에메랄드 자수정 터키석 석류석 유리 등의 독특한 색채는 다른 시대나 국가에서는 보기 힘든 예술품으로 평가되고 있습니다.

장신구는 단순한 흰색 린넨(linen/아마(亞麻)의 실로 짠 얇은 직물을 통틀어 이르는 말)옷에 색을 더 함으로써 이집트인의 삶 모든 과정에서 중요한 역할을 했습니다. 특히 죽음을 둘러싼 의식에서 중요한 역할을 했기 때문에 지금까지 많은 장신구가 보존되고 있습니다. 이집트는 자국뿐만 아니라 남쪽 국경선 근처의 나라들(고대의 주요한 금 산출지)까지 섭렵하여 왕의 미라를 장엄하게 꾸몄습니다.

사자(死者)는 화려하게 치장되었고 생전의 모습처럼 의복을 갖추었으며 관(棺)에도 금을 입히거나 금선을 둘렀고, 가난한 자라 해도 간단한 목걸이 정도는 치장하여 매장했다고 하니 수 세기 동안 엄청난 양의 부장품이 무덤 속에 묻힌 것입니다.

고대 이집트인들의 모든 삶은 내세적인 종교에 깊게 뿌리 박혀있었습니다. 죽음을 전환점으로 다시 한번 영생을 누린다는 초 낙관적 견해는 사후의 삶 역시 지금 삶의 연장선이라는 영혼 불멸 내세관을 보여줍니다.

현세와 죽음 뒤의 세계가 분리되지 않는다고 인식했기 때문에 살아있는 동안 열심히 사후를 준비하는 것이 매우 중요한 일이었습니다.

이집트에서는 왕이 죽으면 '죽은 후 영생으로 가는 길'에 접어든다고 믿었습니다. 그 길을 따라가다 보면 강에 이르고 강의 건너편이 영생의 장소입니다.

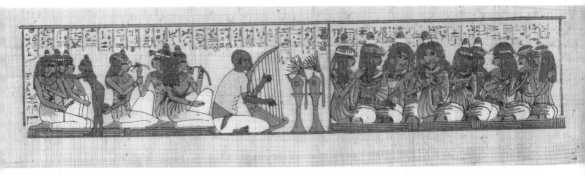

파피루스에 그린 이집트의역사

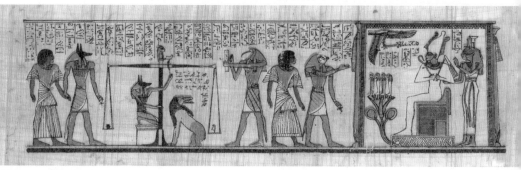

파피루스에 그린 사자의 서

사자의 서란 죽은 사람이 내세에서 위험을 극복하여 영생을 살도록 하기 위해 기도문과 마술적 주문을 적어 놓은 것으로 주로 두루마리로 말린 긴 파피루스에 화려한 삽화와 함께 적혀 있는 것을 말합니다. 죽은 사람의 무덤 안에 이 사자의 서를 넣어 둠으로써 죽은 자는 지하세계에서 닥치게 될 어려움을 이겨낼 힘을 얻게 되며 신의 보호를 받게 된다고 믿었습니다.

장례 의식을 기록한 것이 아니라 죽은 사람 자신이 큰 소리로 암송해야 하는 내용을 기록한 것으로 1842년 독일의 이집트학자 리하르트 랩시우스[Richard Lepsius]에 의해 처음으로 [사자의 서]라는 이름이 붙여졌다고 기록하고 있습니다.

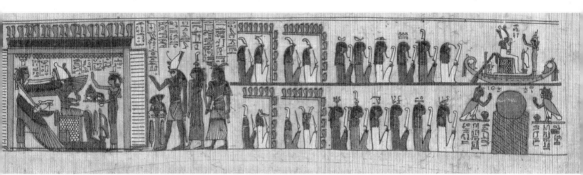

파피루스에 그린 이집트의역사

고대 이집트의 예술품에 그려진 여자들은 종종 남편보다 아주 작게 표현된 것을 볼 수 있습니다. 그렇다고해서 여성의 지위가 남성보다 열등했다는 의미는 아니며 실제로 고대 이집트 여성은 왕족이든 평민이든 독자적인 재산을 소유하고 보호할 수 있는 법적 권한을 누리고 있었다고 합니다.

이집트 여인은 계층을 막론하고 모두 다 화려한 보석으로 치장하였는데 서민들은 유리 계통의 반짝거리는 재료로 만들어진 장신구를 사용했고 부유층에서는 금과 은색깔이 아름다운 돌들을 사용했다고 알려져 있습니다.

군청색의 라피스 라줄리, 파란 터키석, 붉은 카넬리안, 보라색 자수정 등이 주로 사용되어 아름다운 색의 조화를 이루었는데, 이들 준보석들은 주로 멀리 누비아, 시리아, 소아시아 등지에서 수입되었는데 보석은 순순히 장식의 목적뿐 아니라 상징물로도 많이 사용되어 남자들도 일상에서 착용하였으며 계급의 징표이며 군사적 업적의 과시물이 되기도 하고 주술적 힘이 담긴 수호물로서 착용하기도 했습니다.

이런 보석들은 죽은 뒤에 그대로 미이라와 함께 부장되어 죽은 사람이 내세에서도 그대로 사용할 수 있도록 했으며 장례 때에는 사후의 세계에서 편안하기를 비는 장례용 보석을 만들어 함께 부장하였다고 기록하고 있으니

Canon EOS 5D Mark II F4 1/60s

"죽은 뒤 또다시 죽지 않으려는 염원과
죽음을 정복하고자 애썼던 이집트인들의
영생불멸의 꿈을 살필 수 있습니다."

아티스트들의 제2의 고향
스위스 [Switzerland]
레만호수[Lavaux, Vaud]와
몽트뢰[Montreux]

———

베른

스위스
Swiss

라보

아티스트들의 제2의 고향
스위스
레만호수[Lavaux, Vaud]와
몽트뢰[Montreux]

마음의 평화를 찾는다면 몽트뢰[Montreux]로 오라고 찬양하던 그룹 퀸[Queen]의 프레디 머큐리[Freddie Mercury]는 마음의 평정과 음악적 영감을 위해 자주 찾았으며 몽트뢰 풍경을 바라보며 생전에 마지막 곡을 쓴 곳.

"그는 하늘의 별이 된 후에도 세상 사람들을 몽트뢰로 불러들이고 있습니다."

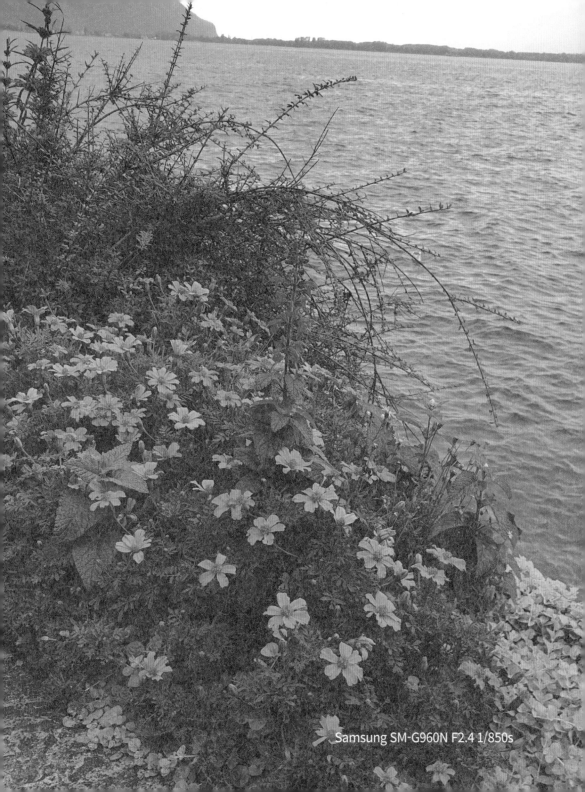

Samsung SM-G960N F2.4 1/850s

"신종 코로나바이러스 감염증-19(COVID-19)로
지구촌과 인류에 알 수 없는
불안한 미래를 맞이하는 날들입니다.

사회적 거리두기를 적절히 실천하며
주말이면 셀프 자가격리를 하고는 있지만,
사람은 본디 밀접한 사회적 관계를 형성하며
살아가는 사회적 동물이기에 사회적 거리두기는
우리에게 가혹한 현실이 되며 강제성 없는
셀프 자가격리 만으로도 답답한 날들의 연속입니다.

학교행정과 강의자료 정부과제들과 원고 정리 등
집콕의 일정 속에도 필자는 늘 바쁘기만 합니다만,
지구촌의 국경이 닫히니 폐쇄적 우울감이
드는 것도 사실입니다.

그동안 다녀왔던 인류 건축문명권의
도시 풍경들이 파노라마처럼 스쳐갑니다.

도시들만의 풍경!
그 도시만의 향기!
다양하고 색다른 음식!
독특한 색채!
도시만의 독특한 공기와 음악들!

짬짬이 시대와 장르와 형식을 넘나들며
도시들의 풍경과 어우러진 음악들을 감상합니다.

셀 수 없이 많은 음악 중에 늘 흥얼거리던
프레디 머큐리의
피아노 연주와 감성 어린 목소리를
수없이 듣고 또 들으며 잠도 청하고
지루하고 공허함을 달래기도 합니다.**,,**

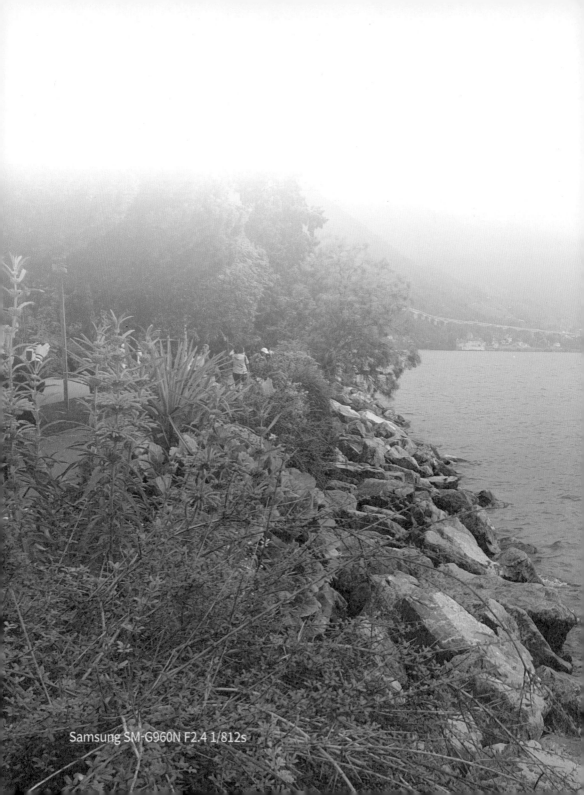
Samsung SM-G960N F2.4 1/812s

1995년 유주얼 서스펙트
2000년 엑스맨
2008년 발키리
2011년 퍼스트클래스
2014년 데이즈 오브퓨쳐 패스트
2016년 아포칼립스
2018년, 어딘지 프레디 머큐리를 닮은
감독 브라이언 싱어[Bryan Singer]의
영화 보헤미안 랩소디를 떠올리며

그룹 퀸[Queen]과 프레디 머큐리[Freddie Mercury]의
피아노 연주와 감성 어린 목소리를 듣고 또 듣고 수십 번을
들으며 잠도 청하고 지루하고 공허함을 달래기도 하며
지난해 여름 기행했던 스위스[Switzler Land]
레만호수[Lavaux, Vaud]와 몽트뢰[Montreux]의
아름다운 풍경을 떠올려봅니다.

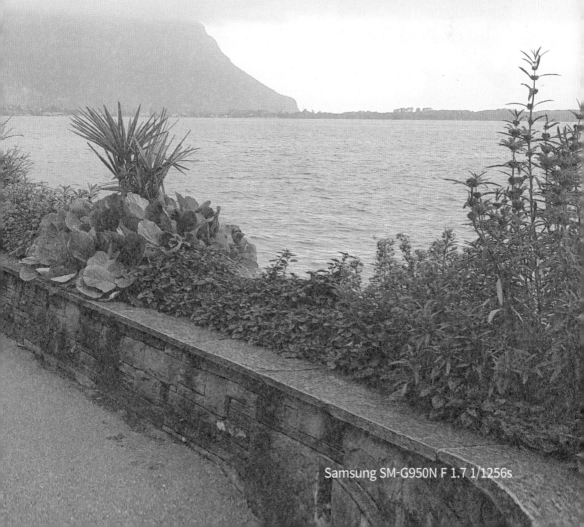

Samsung SM-G950N F 1.7 1/1256s

Samsung SM-G960N F 1.5 1/33s

"*Mama,*
just killed a man
Put a gun against his head.....

Mama,
life had just begun....

Mama, 우우우*....*
Didn't mean to make you cry....

Too late, my time has come
truth
Mama, 우우우*....*"

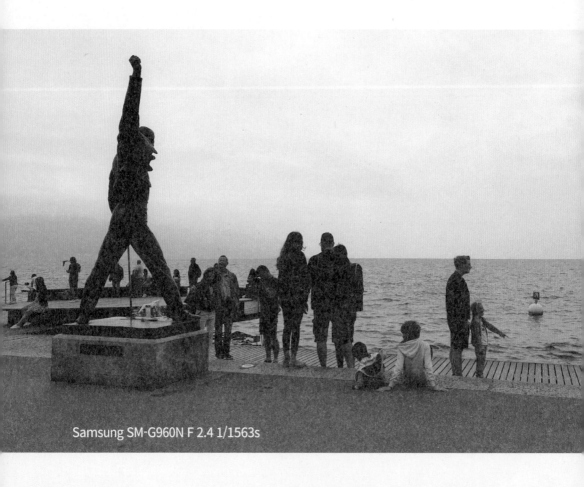

Samsung SM-G960N F 2.4 1/1563s

음악의 전문가들은 록과 오페라, 헤비메탈이 이루는 기나긴 7분간의 광란의 축제, "Bohemian Rhapsody"가 가진 끝없는 이분성에 감탄합니다. 이점은 일반대중들도 마찬가지일 것입니다. 이 곡은 늘 역대 최고의 노래로 꼽히기도 합니다.

1975년 발표한 네 번째 정규 앨범 'A Night at the Opera'의 수록곡으로 4옥타브의 넓은 음역대와 특유의 무대 매너로 대중음악 역사상 최고의 보컬워크(vocal work)를 남긴 프레디 머큐리가 작사작곡한 이 곡은 6개의 부분으로 구성하는데 급격한 형식과 톤 템포의 변화를 조합한 실험적 구성으로 퀸이 세계적인 밴드의 반열에 오르게 되는 음악입니다.

Samsung SM-G960N F1.5 1/33s

"스위스 몽트뢰와 레만호수는
프레디 머큐리와 지구촌 사람들에게
뗄래야 뗄 수 없는 한 덩어리로 이야기 되는데
그 이유로 2003년부터 시작되어
매년 9월 첫째 주 주말이면
그룹 퀸의 보컬인 프레디 머큐리를
기념하는 행사가 열립니다."

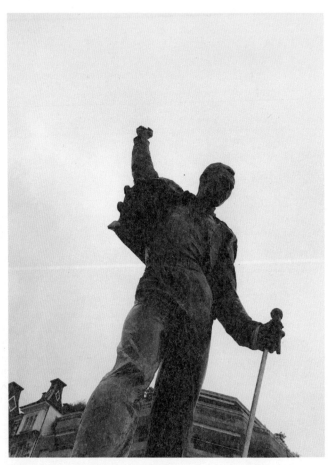

Samsung SM-G960N f 2.4 1/1563s

퀸 스튜디오 체험관(Queen: The Studio Experience)
이 카지노 안에 자리하고 있으며 레반호수변에 한 손을
높이 들어 올린 프레디 머큐리[Freddie Mercury]의 동상
이 있으며, 마음의 평화를 찾는다면 몽트뢰[Montreux]로
오라고 생전에 말했던 프레디 머큐리[Freddie Mercury]
는 하늘에 별이 된 후에도 세상의 많은 사람들을 몽트뢰
[Montreux]로 불러들이고 있습니다.

평소 프레디 머큐리[Freddie Mercury]가
레만호수[Lavaux, Vaud]와 몽트뢰[Montreux]
를 찾아 마음의 평정과 음악적 영감을 위해 자
주 찾았으며 여기가 바로 모든 이를 위한 천국이
라며 곡을 바친 곳으로 'Heaven for Everyone'
이 이곳 몽트뢰[Montreux]를 지칭하는 곡이며
AIDS로 쇠약해져 1991년 세상을 떠나기 전에
몽트뢰 숙소에서 창밖을 바라보며 쓴 마지막 곡
겨울이야기 'A Winter's Tale'을 만들었던 곳이
기 때문이라고도 합니다.

Samsung SM-G960N F 2.4 1/1563s

몽트뢰는 스위스 보주(州)의 레만호수 동쪽 연안에 있는 휴양지로 기후가 온난하고 경치가 아름다워 많은 관광객들이 찾아오고 있습니다. 몽트뢰를 중심으로 레만안 6km에는 호텔과 주택들이 위치하고 있으며 시옹의 옛 성이 있습니다.

찰리 채플린은 레만호수 인근에서 20년을 지내기도 했다고 합니다. 몽트뢰(Montreux) 모르쥬(Morges) 로잔(Laus anne) 제네바(Genève)는 스위스 레만호에 인접하여 호수 북쪽에는 예술가들의 흔적이 담겨 있고 남쪽으로는 프랑스 에비앙의 알프스가 인접해있는 아름다운 곳으로 세계의 명소로 불리며 아티스트들의 제2의 고향으로 명명되고 있습니다.

근처에는 스위스에서 가장 잘 알려진 건축물 중의 하나인 시옹성이 자리하고 있습니다. 우리 일행은 자동차로 몽트뢰에서 자동차로 10분 정도 이동하여 시옹성에 도착했습니다.

Samsung SM-G960N F 2.4 1/880s

11세기부터 13세기까지 호숫가의 바위 암석 위에 지어진 성으로 원래 사부아(savoy)왕가 소속의 시온 주교의 영지(property of the Bishops of Sion)였으나 1536년 베른군에게 정복되면서 1798년까지 병참기지로 사용되었다고 기록하고 있으며 19세기 보수공사 이후 일반에게 공개하고 있다고 합니다.

스위스의 대표적인 고성으로 아름다운 경관을 연출하지만 성의 내부
는 과거 지하 감옥으로 사용한 그대로 보존하고 있어 섬뜩하다고 해서 필
자는 들어가지 않고 아름다운 레반호수를 산책한 후 레만 호수와 알프스
를 배경으로 테라스 형태의 넓은 포도밭이 펼쳐져 아름다운 자연과 문화
가 어우러진 유네스코 세계유산으로 지정된 라보(Lavaux)로 향합니다.

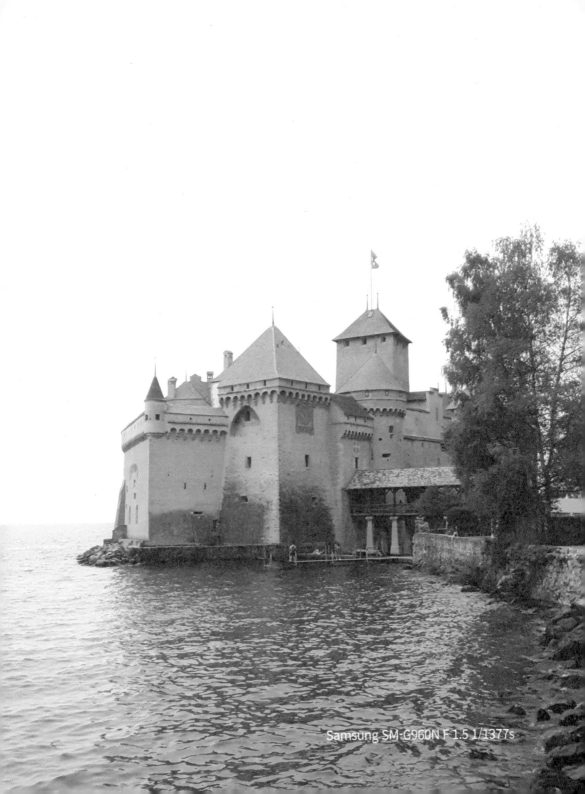

포도밭이 유네스코 세계유산이 된
스위스 [Switzerland]
라보[Lavaux]

베른

스위스
Swiss

라보

포도밭이 유네스코 세계유산이 된
스위스[Switzerland]
라보[Lavaux]

"레만호수[Lavaux, Vaud]와 알프스를 배경으로
테라스 형태의 계단식 포도밭이 펼쳐져 있는 곳, 양
질의 와인 그리고 아름다운 자연과 문화가 어우러진
특별한 가치를 인정받아 2007년 6월 유네스코 세계
유산으로 지정된 아름다운 풍경의 라보[Lavaux]! "

언젠가는 자연이 스스로의 자연정화[自然淨化]를 마치고, 인류
가 자연을 소중하게 생각하게 되어 자연으로부터 허락을 받게 될
무렵 코로나-19(COVID-19) 같은 전염병 걱정 없이 사랑하는 사
람들과 한 번쯤 가보는 것도 좋을 것 같습니다.

독일로 장을 보러 가는 스위스 사람들!

스위스에서 독일로 독일에서 스위스로
출퇴근하는 사람들이 사는 곳!

출입구로 국경을 구분하는
독일과 스위스의 국경도시이며....

Samsung SM-G960N F1.5 1/24390s

"스위스의 관문도시인 바젤[Basel]을 지나
우리 일행은 포도밭이 유네스코 세계유산이 된
라보(Lavaux)에 이르렀습니다."

Samsung SM-G960N

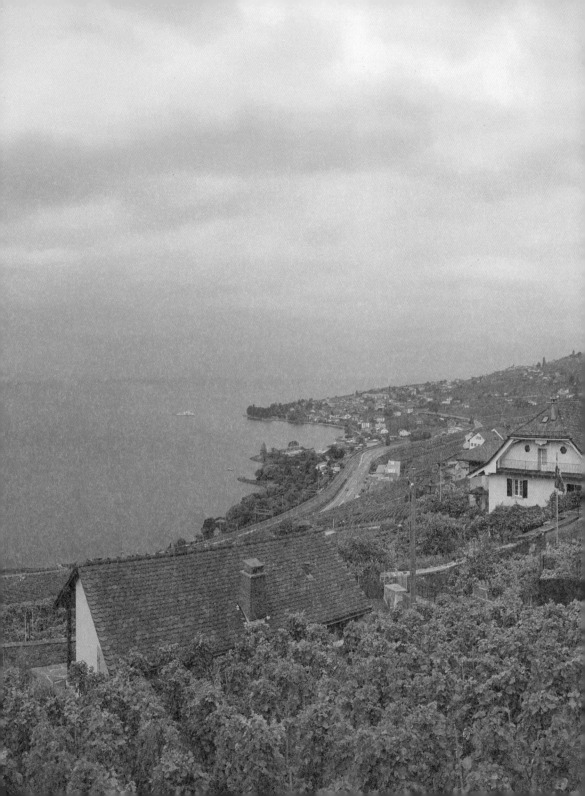

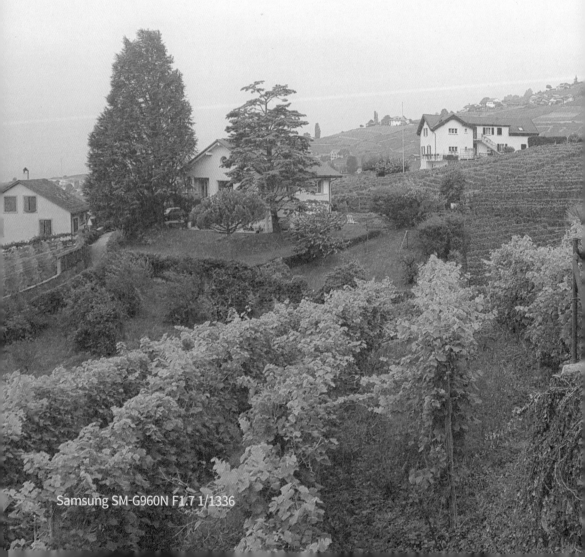

"근처의 몽트뢰는 보헤미안 랩소디로 유명해지고
재즈 페스티벌이 열리며 프레디 머큐리가
생을 마감한 것으로 유명하지만 이곳 라보(Lavaux)의
마을들은 우리에게 비교적 잘 알려지지 않았습니다."

Samsung SM-G960N F1.7 1/1336

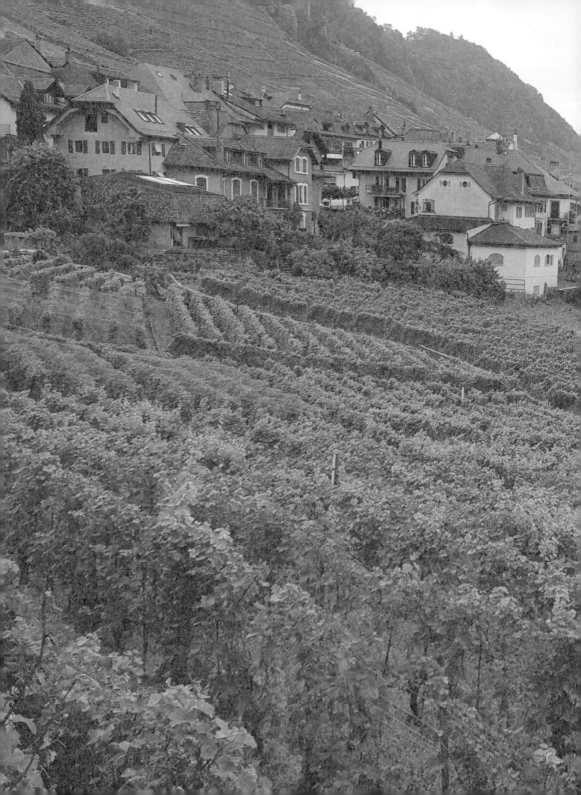

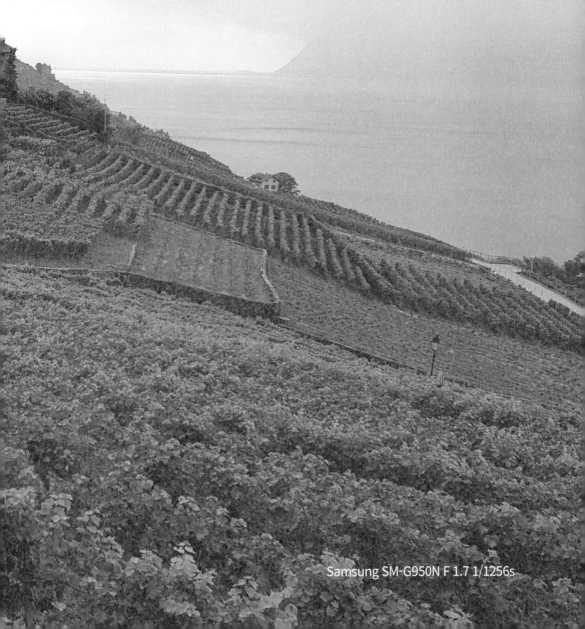

"레만[Léman]호수 건너편이 프랑스 에비앙[Evian]이고
그 너머로 멀리 보이는 곳이 알프스 산자락입니다."

Samsung SM-G950N F 1.7 1/1256s

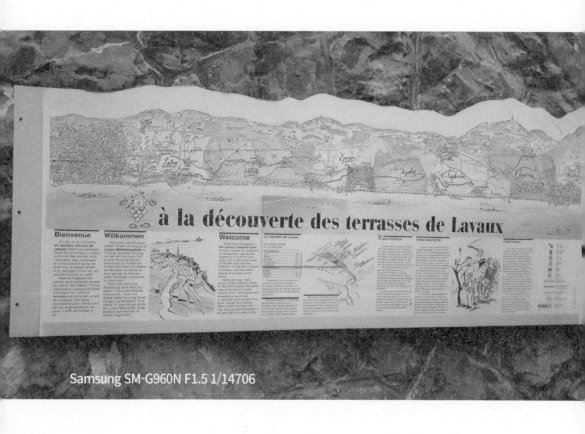

à la découverte des terrasses de Lavaux

Bienvenue

Willkommen

Welcome

Samsung SM-G960N F1.5 1/14706

총면적은 830ha 정도에 이른다고 기록되어 있으며 언덕 경사면에 계단 모양으로 형성된 테라스식 포도밭과 주변 마을의 경관이 아름답게 어우러진 곳으로 11세기 무렵 최초, 수도원에서 포도밭을 일구어 포도를 재배하기 시작하여 오늘에 이르렀다고 전해지고 있습니다.

Samsung SM-G960N F1.5 1/24390

Samsung SM-G960N F1.5 1/5155

토양에 석회질 함량이 높고 기온이 온화하여 주로 백포도주의 재료가 되는 오랜 역사의 청포도 품종인 샤슬라 [Chasselas]를 재배하기에 적합하며 계단식 포도밭이 돌담으로 쌓여있는 이색적인 풍경으로 돌담은 경사진 땅의 기반을 지지하여 포도밭의 토대를 유지하는 기능을 하고 낮 동안의 태양의 열기를 저장했다가 밤에 방출하여 따뜻한 온도를 유지시켜주는 기능도 한다고 합니다.

오래전부터 이 지역에서 포도를 재배해온 사람들은 이 지역에는 세 개의 태양이 존재한다고 하는데

하나는 태양의 직사광선이고
두 번째는 태양열을 담아 뿜어내는 돌담의 열기이며
마지막으로 레만 호수에 반사된 햇빛이라고 합니다.

현재 빌레트(Villette) 퀴리(Cully) 뤼트리(Lutry)등의 작은 마을에서 약 8종의 포도주를 생산하고 있으며 라보의 포도주는 풍부한 과일 향과 섬세한 맛이 특징으로 스위스에서 법제화하여 지역의 개발을 관리하고 있으며 2007년 유네스코[UNESCO]에서 세계 자연유산으로 지정하였습니다.

이 지역에서 생산된 포도는 주로 와인으로 만들어지기 때문에 와이너리 투어와 경치가 좋아 가족단위 여행과 트래킹으로 조명 받고 있습니다.

Samsung SM-G960N F1.5 1/24390

아드리아 해의 숨은 보석
크로아티아[Croatia]
플리트비체 국립공원
[Nacionalni park Plitvička jezera]

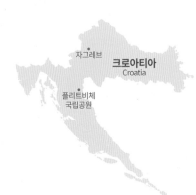

자그레브 **크로아티아**
Croatia

플리트비체
국립공원

아드리아 해의 숨은 보석
크로아티아[Croatia]
플리트비체 국립공원
[Nacionalni park Plitvička jezera]

"포스트코로나 시대를 맞아 일상이 답답하고 한치 앞을 내다보기 어려운 시기, 더구나 잠잠했던 남북관계의 긴장과 주변 열강들의 분별없는 발언들로 어수선한시기.

이번호의 프롤로그 시냇가 송사리의 추억처럼 신비롭도록 맑고 깨끗한 호수가 있고 헤엄치는 물고기와 야생오리들이 떠있는 아드리아 해의 숨은 보석 크로아티아[Croatia]의 플리트비체 국립공원[Nacionalni park Plitvička jezera]으로의 기행을 떠납니다.**"**

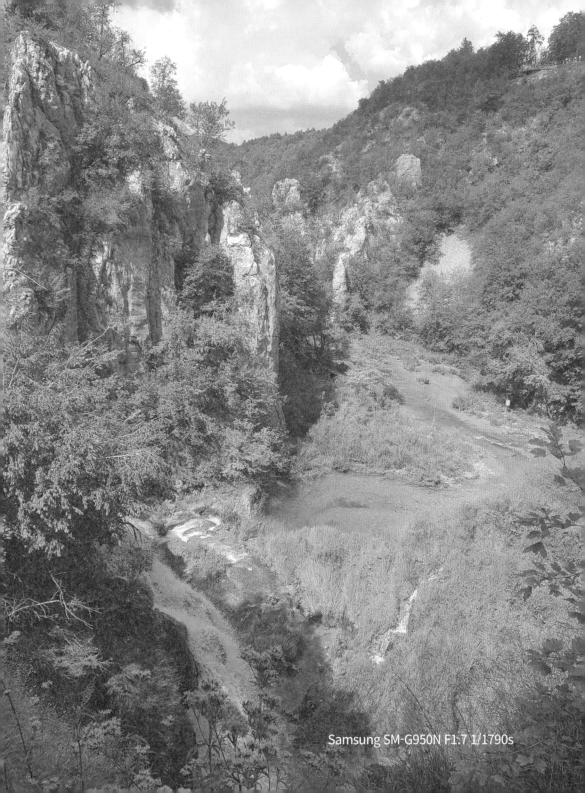

Samsung SM-G950N F1.7 1/1790s

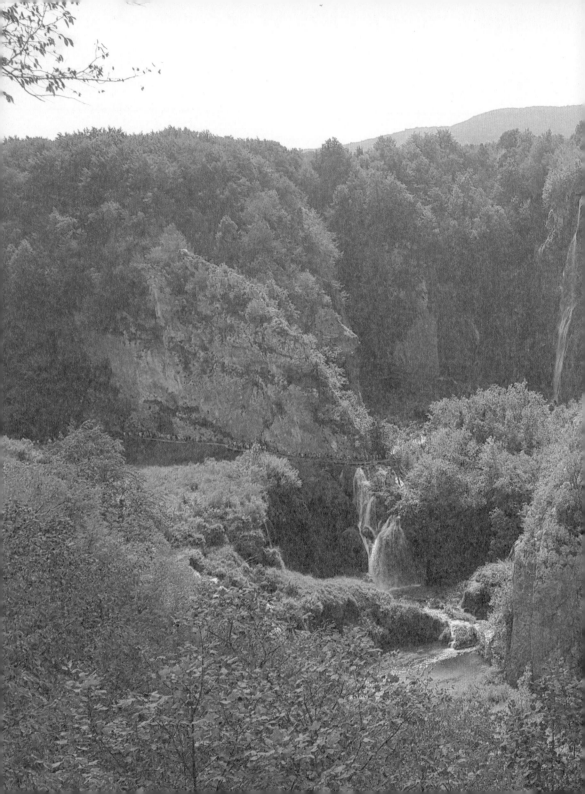

"2018년 여름 뜨거운 태양 아래
발칸반도의 기행길에 올랐습니다.

발칸반도는 유럽 남부에 자리잡고 있습니다.
발칸반도에 속하는 국가는
그리스·알바니아·불가리아·루마니아·
세르비아·몬테네그로·슬로베니아·크로아티아·
보스니아-헤르체고비나·마케도니아 등이 있습니다."

Samsung SM-G950N F1.7 1/1604s

"발칸반도는 루마니아의 카르파티아 산맥
불가리아의 발칸 산맥과 로도페 산맥
그리스의 핀두스 산맥 등
주로 산악지대로 이루어져 있습니다.

발칸반도는 고산지대의 자연환경에 따라
국가간 교류가 원활하지 못했고
아울러 다양한 문화를 만들어냈다고 합니다."

Samsung SM-G960N F1.7 1/1484s

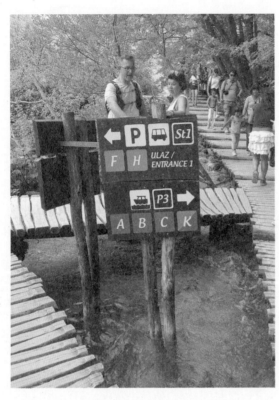

Samsung SM-G950N F1.7 1/161s

발칸반도에서도 크로아티아의 아름다운 풍경은 사람들로부터
얼마나 큰 사랑을 받고 있는지 다음의 글에 잘 나타나 있습니다.

아드리아해의 숨은보석!
초승달 미인!
크로아티아의 아름다움은 그냥 주어지지 않았다!
자연이 빚어낸 천혜의 아름다움이다!
인간이 다듬어 만든 인공조차
자연의 일부가 되어 버린다!

182

자연과 인간이 서로 어우러져 아름답게 빚어진 이 작은 나라가 세계인의 가슴을 설레게 하고 있습니다. 하지만 초승달 미인이라고도 애칭되며 사랑받는 크로아티아가 탄생하기까지의 굴곡지고 파란만장한 역사는 세계사의 역사학자들도 정리하기 어렵다고 할 정도입니다. 한때 발칸반도는 서로 다른 언어와 종교가 뒤섞여 분쟁이 끊이지 않았기 때문에 '유럽의 화약고'로도 불렸습니다.

슬로베니아와 크로아티아는 오스트리아의 지배를 받아 가톨릭 문화권에 속하고 세르비아는 그리스 정교회 문화권에 속하며 보스니아-헤르체고비나에는 그리스 정교와 이슬람교가 섞여 있으며 알바니아는 이슬람 문화권에 속하는 곳입니다.

우리 일행은 하루에도 두 번씩 크로아티아와 보스니아의 국경을 넘나들며 보스니아 사라예보 헤르체코비나의 주도 모스타르를 돌아본 후 수천 년간 흘러온 물과 석회 성분 등으로 인해 16개의 호수가 댐을 이루어 독특한 지형을 형성하고 있는 크로아티아의 세계 자연 유산인 플리트비체 국립공원(Nacionalni park Plitvička jezera)에 이르렀습니다.

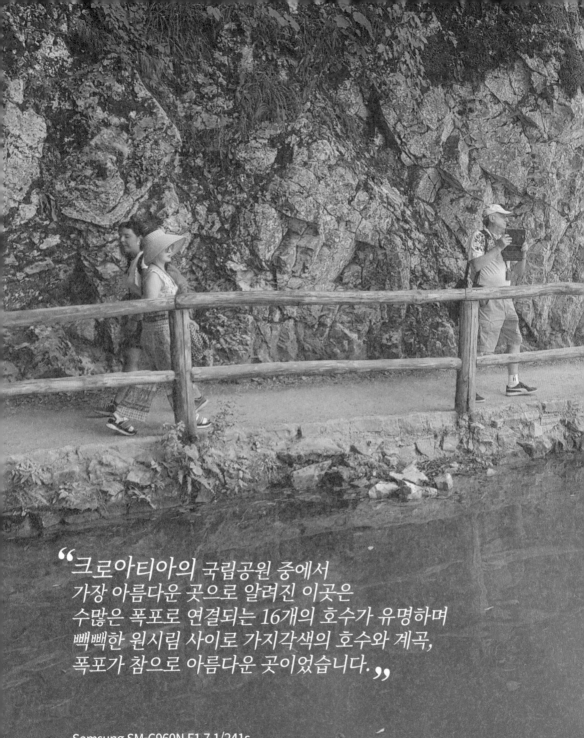

> **"**크로아티아의 국립공원 중에서
> 가장 아름다운 곳으로 알려진 이곳은
> 수많은 폭포로 연결되는 16개의 호수가 유명하며
> 빽빽한 원시림 사이로 가지각색의 호수와 계곡,
> 폭포가 참으로 아름다운 곳이었습니다. **"**

Samsung SM-G960N F1.7 1/241s

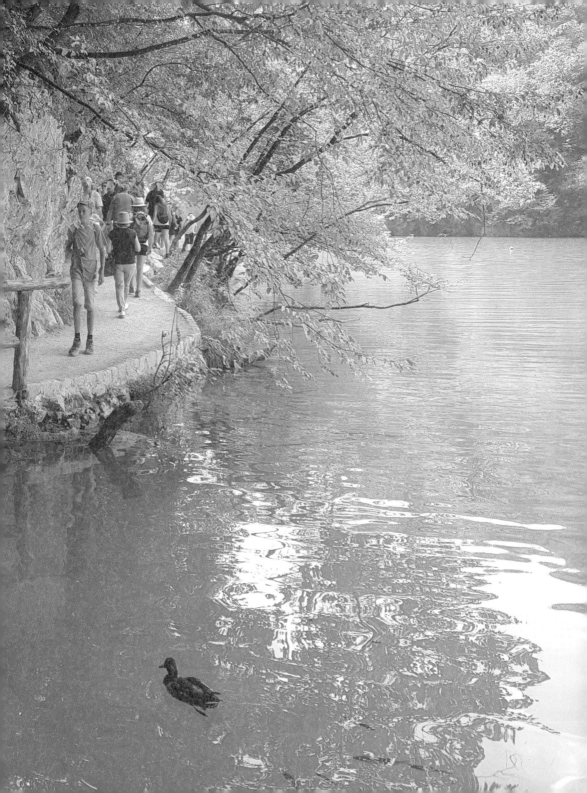

플리트비체 국립공원내 16개의 청록색 호수와 크고 작은 폭포를 따라 수십킬로에 이르는 데크길을 따라 산책로를 형성하고 있습니다. 플리트비체 국립공원은 1979년 유네스코에 의해 세계문화유산으로 지정되었으며, 보존을 위해 내부의 모든 인도교, 쓰레기통, 안내표지판 등을 나무로 만들었고, 수영, 취사, 채집, 낚시가 금지되어 있으며 애완동물의 출입도 막고 있습니다.

플리트비체 국립공원은 규모가 워낙 커서 자세히 보려면 최소 3일 정도가 필요하다고 합니다. 봄에는 풍부한 수량으로 폭포의 웅장함을 볼 수 있으며 여름이 되면 원시림과 어우러진 신비로운 호수의 모습을 볼 수 있고 가을이 되면 단풍의 아름다움을 느낄 수 있어 사시사철 매력 있는 곳이라고 합니다.

필자는 원시림이 우거진 8월 22일 단 하루의 트래킹이었지만, 폭포와 호수변으로 이어지는 데크길을 걸었습니다. 맑고 투명한 호수가 바닥까지 들여다 보였고 물 속을 유영하는 물고기들의 아름다운 천혜의 풍경들을 볼 수 있었습니다.

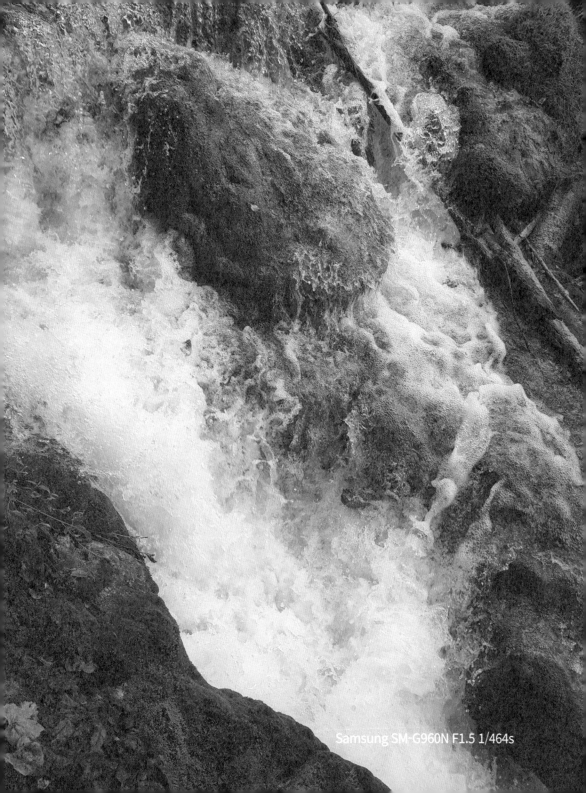
Samsung SM-G960N F1.5 1/464s

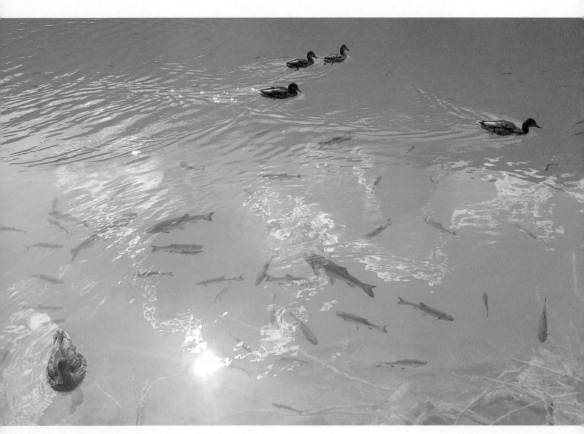

Samsung SM-G960N F1.5 1/950s

" 국립공원의 호수물은 무기물과 유기물의 종류
그리고 양에 따라 연한 하늘색과 파란색
연한 초록색, 진한 초록색, 청록색, 회색 등
다양한 색을 만들어내기도 하며...

날씨에 따라서도 달라지고, 흐리고 비가 오면
또다른 색상들을 만들어내고 맑은 날에는
햇살에 의해 반짝거리고 투명한 물빛이
연출되기도 하는 마법같은 호수입니다. "

> **청명한** 호수에 비치는 뭉게구름!
> 호수가 하늘인지
> 하늘이 호수인지 분간하기 어려웠고.....
>
> 호수변을 따라 좁다란 목재 데크 위를 걷고 있노라면
> 표현할 수 없는 신비로운 기분을 경험하게 됩니다. **"**

Samsung SM-G960N F1.5 1/950s

Samsung SM-G960N F1.5 1/950s

천국으로 가는길,
아니.. 아니..
이곳이 천국일까?

플리트비체 호수국립공원은 3 파트로 되어 있는데, 편하게 상부호수 중부호수 하부호수로 크게 분류합니다. 중부호수가 가장 긴편인데 우리 일행은 하루동안 하부호수와 중부호수 일부를 트래킹 했습니다.

맑고 깨끗한 물 속에는 여러 종류와 다양한 크기의 물고기들이 유형하고 원시림의 초록물이 뚝뚝 떨어져내려 초록빛이 된 호수를 천연오리들이 태평하게 유형하는 풍경이 그리운 계절입니다.

193

율리안 알프스의 진주
슬로베니아[Slovenia]
블레드호수[Bled Lake]

블레드호수

슬로베니아
Slovenija

류블랴나

율리안 알프스의 진주
슬로베니아[Slovenia]
블레드호수[Bled Lake]

나라 이름에 사랑을 뜻하는 'LOVE'라는 단어가 들어가 있는 슬로베니아(Slovenia). 수도 류블랴나(Ljubljana)라는 지명도 슬라브어로 '사랑하다(Ljubiti)'라는 뜻으로 나라와 도시 이름에 사랑이라는 이름으로 가득해서일까 슬로베니아는 절절한 러브스토리가 많습니다.

**" 누구나 사랑에 빠지게 만드는 나라 슬로베니아!
율리안 알프스의 진주!**

신들이 만들어 놓은 휴식처라고 불리는
그림 같은 블레드 호수[Bled Lake] 블레드성(Blejski grad)
블레드섬과 블레드 섬에 있는 작은 예배당, 성모승천교회
(Cerkev Marijinega Vnebovzetja)로의 여행을 떠납니다. **"**

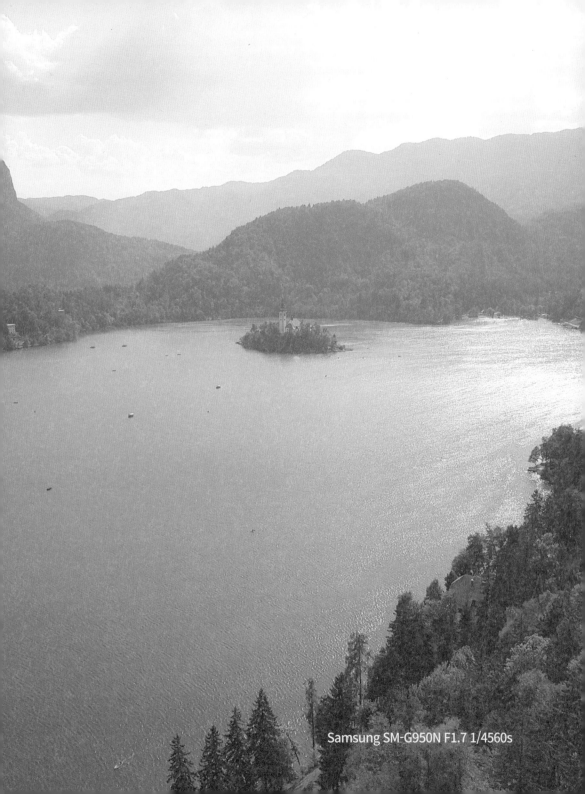

Samsung SM-G950N F1.7 1/4560s

슬로베니아는 유럽 동남부 발칸반도에 있는 작은 나라입니다. 서쪽으로는 이탈리아와 북쪽으로는 오스트리아 그리고 북동쪽으로 헝가리, 남쪽과 남동쪽으로 크로아티아와 경계를 이루고 있습니다. 1991년 유고슬라비아로부터 독립했습니다.

슬로베니아는 기원전 20만 년 전 네안데르탈인이 살기 시작한 슬로베니아 땅에 기원전 일리리아인들이 왕국을 세우고 로마 공화정 시대에 로마의 속주가 되었으며 로마가 멸망하고 6세기경에 슬로베니아인들의 왕국이 세워졌지만, 신성로마제국과 오스트리아 합스부르크 왕국의 지배를 받기도 했으며 나폴레옹의 프랑스에 잠시 귀속되었다가 19세기 중반에는 오스트리아-헝가리 제국에 편입되어 제국의 한 지방으로 명맥이 유지되었다고 기록되고 있습니다.

제1차 세계대전으로 오스트리아-헝가리 제국이 패한 뒤 다민족국가인 세르비아-크로아티아-슬로베니아 왕국을 세워 오스트리아의 지배를 벗어나게 됩니다. 1929년에는 유고슬라비아 왕국(Kingdom of Yugoslavia)으로 이름을 바꾸고, 1941년 유고슬라비아 왕국이 망한 후 잠시 이탈리아, 독일에 병합되었다가 2차 대전 후에는 유고슬라비아 사회주의 공화국이었습니다.

역사 이야기도 빠져들면 빠져들수록 재미있습니다만 이쯤 해서 블레드의 호수와 연계된 아름다운 자연과 러브스토리를 이야기하고자 합니다.

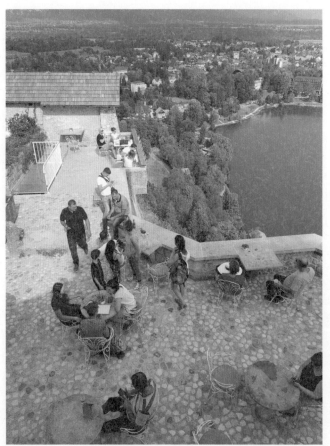

Samsung SM-G950N F1.7 1/1244

우리 일행은 8월의 폭염 속에 KE0937편으로 오스트리아 비엔나국제공항에 도착 직후 자동차로 3시간을 이동해 마리보르[Maribor]로 이동해 장시간 비행일정의 피로를 풀었습니다.

다음날 이른 아침 호텔식으로 조식을 들고 또다시 자동차로 2시간을 달려 슬로베니아의 수도 류블랴나(Ljubljana)에 들러 역사적인 토모스토베 다리[트리플 브릿지]와 아름다운 러브스토리를 품은 프레세르노트 광장을 돌아본 후 다시 약 2시간을 이동해 블레드에 도착했습니다.

"블레드에 도착하면 제일 먼저
블레드 호수가 아름답게 내려다보이는
오래된 고성에 오르게 됩니다."

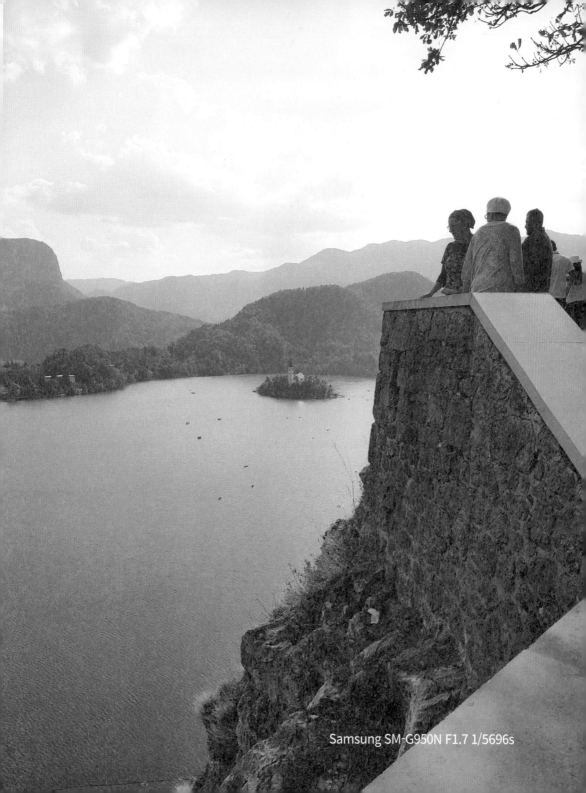

Samsung SM-G950N F1.7 1/5696s

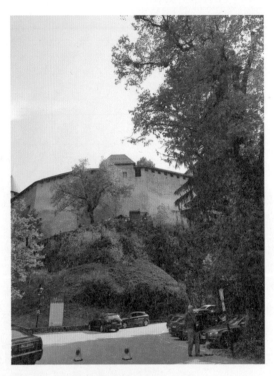

Samsung SM-G950N F1.7 1/2192s

독일의 황제 헨리 2세가 건축한 성이라는 설도 있으나, 더 알려진 것은 주교가 방어를 목적으로 지은 성으로 성벽은 높은 절벽에 위치해 있습니다.

로마네스크 양식의 탑만이 이곳을 지키고 있었는데 중세 이후 요새의 모습을 갖추게 되었으며 한때 유고슬라비아 왕족의 여름 별장으로 사용되기도 했다고 전해지고 있습니다.

Samsung SM-G950N F1.7 1/460s

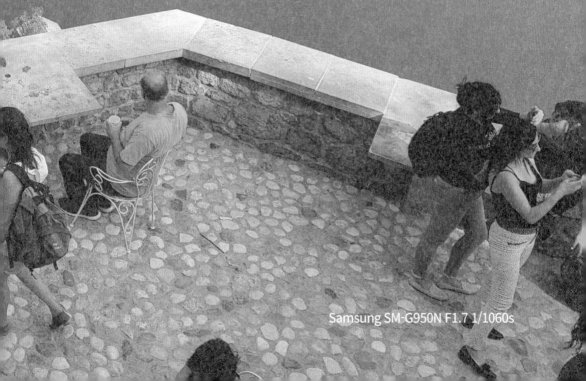

"현재 블레드성은 박물관으로 쓰여 다양한 전시회가 열리고 있으며 매년 한 차례 중세의 분위기를 한껏 살려 중세 기사 복장을 입은 사람들이 등장하고 검투사 쇼 등 다채로운 이벤트로 축제가 열립니다."

Samsung SM-G950N F1.7 1/1060s

"만년설이 흘러내려 생긴 빙하의
에메랄드빛 블레드 호수!

다시 한번 사랑에 빠질 수밖에 없는
슬로베니아의 풍경에 넋을 빼앗기게 됩니다."

Samsung SM-G950N F1.7 1/4560s

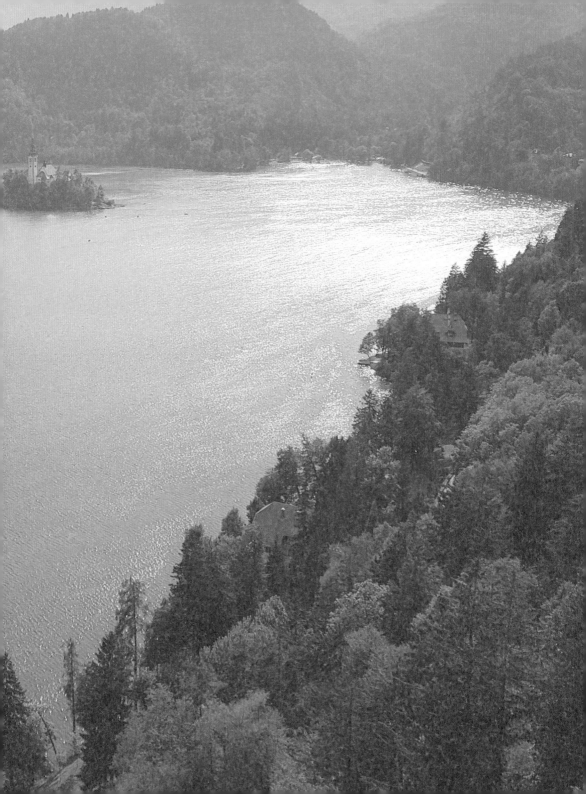

우와!

비명 비슷한 한마디!

절벽 아래에는 율리안 알프스(Julian Alps)
산맥을 배경으로 에메랄드빛의 블레드 호수 전경이
숨 막히도록 아름답게 펼쳐져 있습니다.

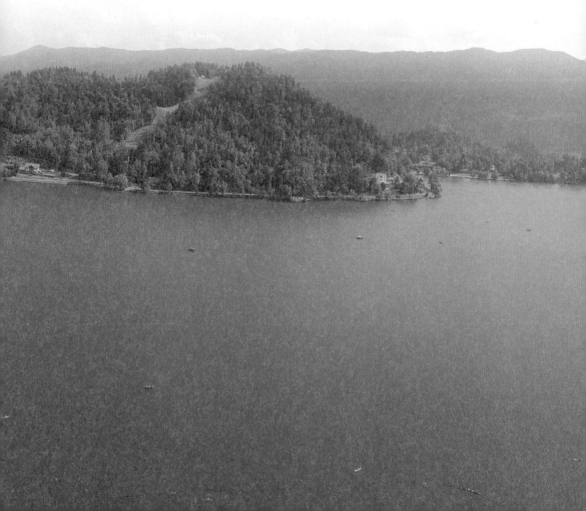

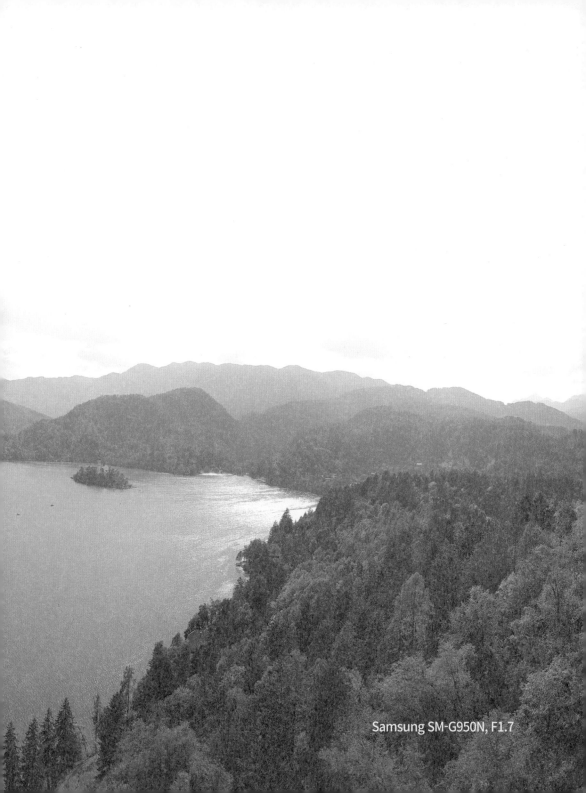

Samsung SM-G950N, F1.7

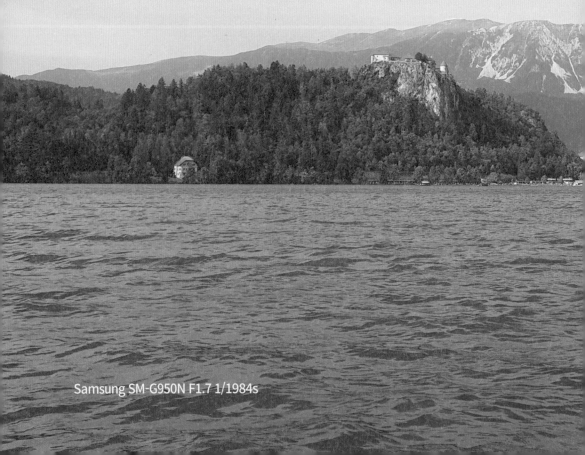

"8월의 태양 아래 반짝반짝 빛나는 블레드호수!
율리안 알프스의 진주로 애칭되며
사랑에 빠질 수밖에 없는 사랑스러운 블레드호수!
다녀와 보시지 않는 분께는 어떻게 달리
표현할 방법이 없을 듯합니다."

Samsung SM-G950N F1.7 1/1984s

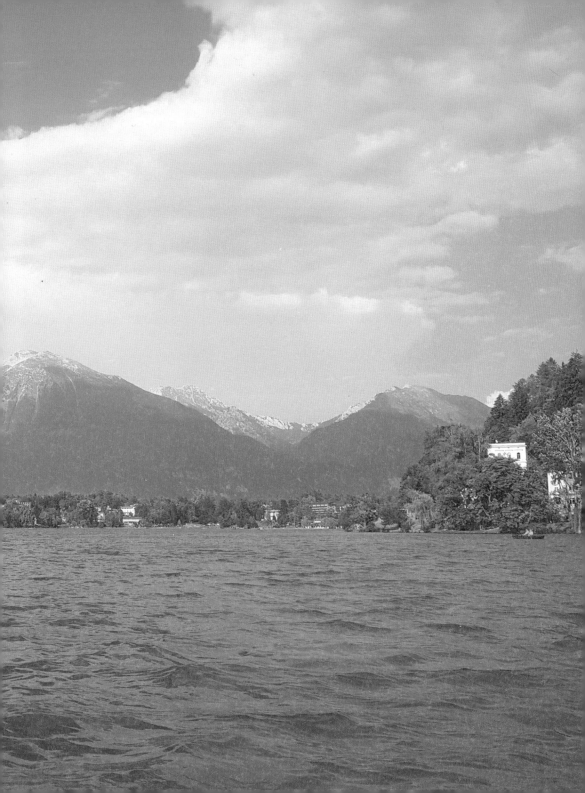

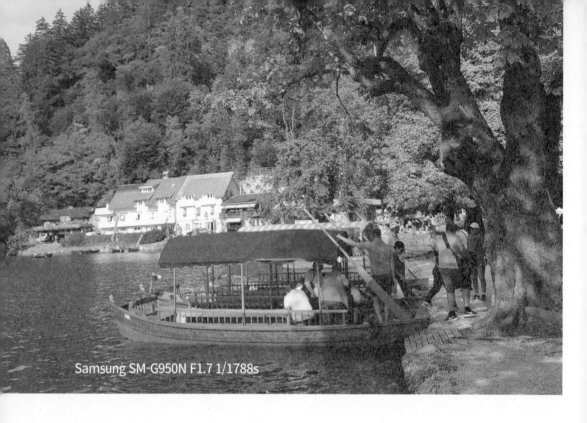

Samsung SM-G950N F1.7 1/1788s

블레드호수의 한복판에 있는 블레드섬에 들어가기 위해서는 슬로베니아인들이 플레토나[Pletna]라고 부르는 전통방식의 노 젓는 배를 이용해 20분 정도 들어가야 합니다.

8월의 무더위로 호수변에는 일광욕을 즐기는 사람들로 가득했고 호수에는 곳곳에 수영을 즐기는 사람들의 풍요 속으로 우리 일행이 탄 배는 호수 위를 미끄러지듯이 스쳐갑니다. 평소 물과 배를 무서워하는 필자는 구명조끼나 해상안전요원이 배치되지 않아 두려운 생각이 들었으나 그렇다고 블레드섬을 포기할 수는 없는 일이었습니다.

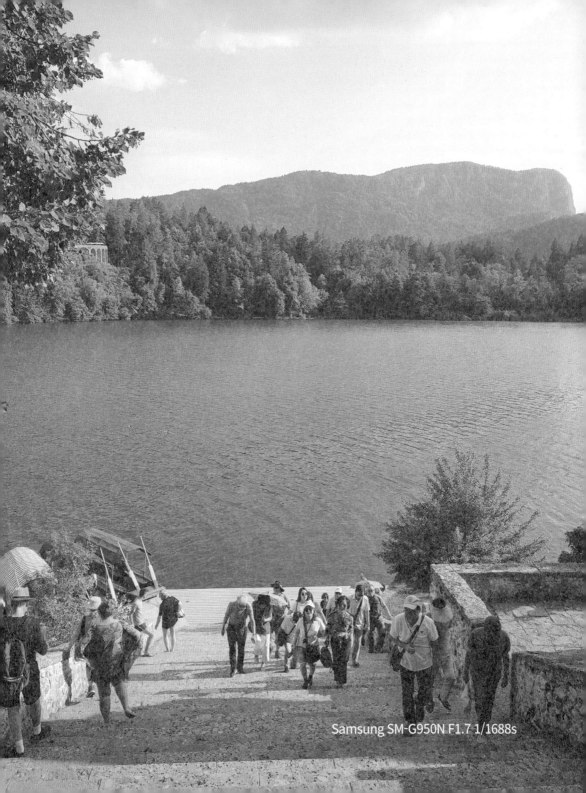

Samsung SM-G950N F1.7 1/1688s

Samsung SM-G950N F1.7 1/50s

도착하여 배에서 내리면 많은 계단을 걸어 올라가야 합니다. 99개의 계단으로 마치 천국의 계단처럼 맨 위에는 동화 같은 예배당 성모승천교회(Cerkev Marijinega Vnebovzetja)가 자리 잡고 있습니다.

신혼이든 구혼이든 신부를 안고 99개의 계단을 오르는 고통을 이겨내고 행복의 종을 세 번 치면 백년해로한다는 이야기가 전해 내려오고 있습니다.

성당 내부에 있는 '행복의 종'으로 유명해져 관광객들의 발길이 끊이지 않고 있습니다. 밧줄을 당겨 종을 3번 치면 사랑과 소원이 이루어진다고 합니다.

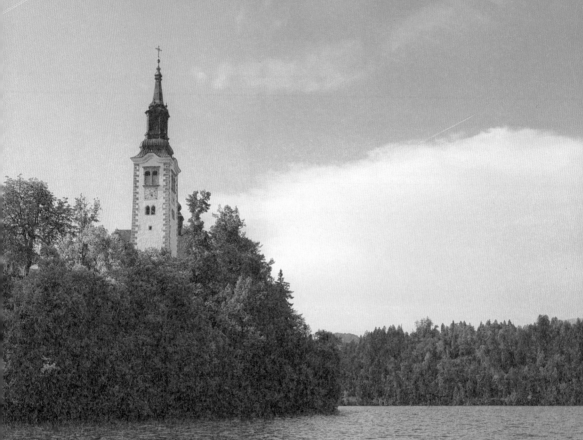

행복의 종에는 가슴 절절한
사랑 이야기가 전해지고 있습니다.

가난하고 어려운 생활 속에서
끔찍이도 아내를 사랑했던 남편이
돈벌이를 위해 길을 나섰고
죽도록 고생을 하여 얼마의 돈을 벌어
사랑하는 아내에게 돌아오는 길에 그만
산속의 도적을 만나 재물을 빼앗기고
그것도 부족해 목숨마저 잃게 되었다고 합니다.

Samsung SM-G950N F1.7 1/1892s

아무리 기다려도 돌아오지 않는 남편을 수소문하던 중, 비통한 사연을 접하게 됩니다. 헤어날 수 없는 슬픔 속에서 살아가다가 사랑하는 남편을 기리기 위해 어렵게 이 성당에 종을 만들어 달기로 하여 배에 종을 싣고 가다 그만 어찌하여 종을 블래드호수에 빠뜨리게 되었다고 합니다.

사랑하는 남편을 기리기 위해 그토록 종을 달기 원했지만 그나마 이루어지지 못했다는 슬픈 사연을 들은 로마 교황청이 그녀를 위해 종을 기증하면서 그녀의 소원이 이뤄졌다고 합니다. 이로부터 이 종을 치면 소원이 이루어진다는 전설이 생겼다고 합니다.

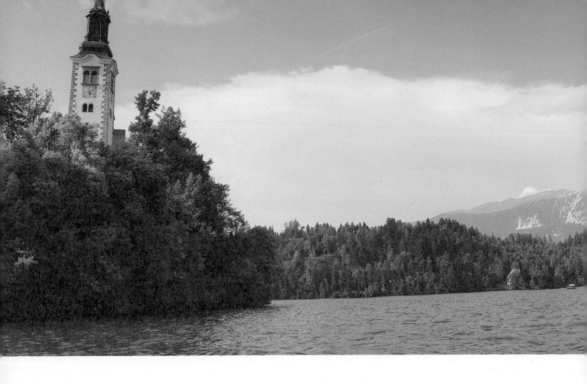

나라 이름에 사랑을 뜻하는 'LOVE'라는 단어가 들어가 있고
수도 류블랴나(Ljubljana)라는 지명도 슬라브어로 '사랑하다
(Ljubiti)'라는 뜻으로 나라와 도시 이름에 사랑이라는 이름으로
가득한 것은 슬로베니아는 절절한 러브스토리가 많아서였을까요?
율리안 알프스의 풍경만큼이나 아름다운 전설 같은 러브스토리를
만들어낸 것일까요?

오늘날의 한국은 뉴딜과 도시재생 그리고 지역개발 등으로 독
특하고 차별화된 마을 만들기에 노력하고 있습니다. 새로 만들어
내고 억지스러운 스토리텔링이 아닌 선조로부터 내려온 오랜 전
설과 구전들을 살펴보아야 할 것입니다.

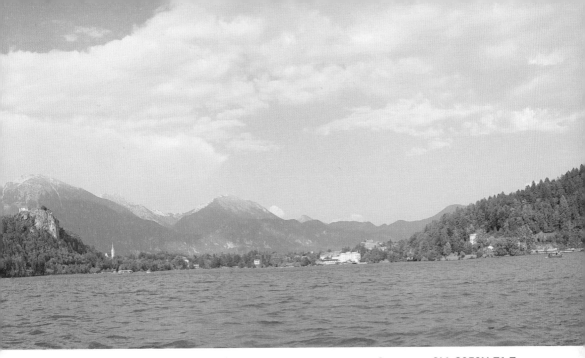

Samsung SM-G950N F1.7

“ *누구나* 사랑에 빠지게 만드는 나라 슬로베니아!

우리 일행은 아름다운 슬로베니아에 넋을 빼앗긴 채
슬로베니아의 짧은 일정을 많이 아쉬워했습니다.

코로나로 닫힌 하늘길이 열리고...
세상이 예전으로 돌아가면
제일 먼저 다시 찾고 싶은 곳 슬로베니아입니다!

I love you Slovenia! ”

아드리아해의 진주!
두브로브니크[Dubrovnik]

자그레브

크로아티아
Croatia

두브로브니크

아드리아해의 진주!
두브로브니크[Dubrovnik]

"아드리아해의 진주!
크로아티아의 상징 두브로브니크!

베네치아와 유일하게 경쟁했던 해상무역도시국가!
지중해 크루즈의 필수 코스!
황제가 반한 땅!

어떤 시인은 두브로브니크를 두고
'아드리아해의 진주' 라고 했고, 어떤 소설가는
'천국을 만나보려거든 두브로브니크로 가라'고 극찬했던
크로아티아 두브로브니크로의 기행을 떠납니다. **"**

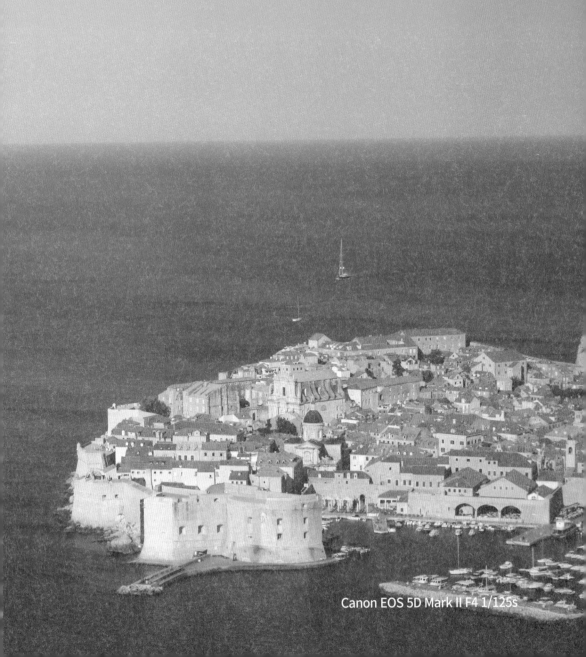

Canon EOS 5D Mark II F4 1/125s

기행문에는 이렇게 기록하고 있습니다.

- 중략 -

발칸반도의 기행 5일째가 되는 날이다.
세르보크로아티아어로 '오래된 다리'라는 뜻으로
헤르체고비나의 수도였으며 아드리아해로
흘러드는 네레트바 강 연안에 있는
보스니아 헤르체고비나[Bosnia and Herzegovina]의
모스타르[Mostar]를 향해 버스로 4시간을 달렸다.

- 중략 -

크로아티아의 동트는 아침을 만나고 벽이고
바닥이고 건물이고 하늘만 빼고 돌로 만들어진
아드리아해의 보석! 아드리아해의 진주!

이탈리아 베네치아와 유일하게 경쟁했던 해상무역도시국가!
유럽인과 일본인이 가장 가보고 싶어하는 여행지!
2018년 8월 21일 섭씨 32도로 펄펄 끓고 있는 무더운 여름날
우리 일행은 해안 도시 두브로브니크[Dubrovnik]에 도착했다.

- 중략 -

사진 미니어처 기념품
Samsung SM-F907N F2.2 1/60s

사진 미니어처 기념품
Samsung SM-F907N F2.2 1/60s

두브로브니크는 크로아티아의 남쪽 끝에 자리하고 있습니다. 아드리아해를 안고 이탈리아 반도와 마주 보고 있는 크로아티아의 항구도시! 공식적인 국가 이름이 흐르바트스카 공화국[Republika Hrvatska]인 것은 크로아티아 사람들이 자국을 흐르바츠카(Hrvatska)라고 부르기 때문이라고 합니다.

라구사[Ragusa]라고 불리기도 했고 도시의 약 25km가 중세의 성으로 둘러싸여 있으며 아름다운 고딕과 르네상스 양식의 건물로 대부분 이루어져 있습니다. 아드리아해 동쪽 해안 및 지중해 요충지로 항행 및 교역의 중심지 역할을 하였으며, 특히 15~16세기에 전성기를 누리기도 했습니다.

크로아티아의 수도 자그레브보다 보스니아 헤르체고비나의 수도 사라예보와 근접해있어 보스니아 내전으로 피해를 입기도 했으며 1667년 지진으로 많은 건물이 파손되기도 했으나 이후에 바로크식 건축 양식을 도입하여 대부분 복원되었다고 합니다.

이 작은 도시는 도시 외곽 둘레 약 25km를 성으로 보호하며 천년을 지중해 상권을 장악하며 세계의 역사 앞에서 항상 위대한 도시로 명명되는 강력한 베네치아와의 경쟁에서 유일하게 살아남은 도시가 두브로브니크라고 합니다.

약소국이었던 크로아티아는 과거 오스트리아와 터키의 지배를 오랫동안 받았지만, 베네치아와 경쟁에서 살아남은 두브로브니크는 크로아티아의 상징이 되었고 이후로도 작은 도시인 두브로브니크는 크로아티아에서도 가장 사랑받는 도시로 오늘날까지 이어오고 있습니다. 성 둘레에 16개의 방어 탑이 건설되었으며 성벽을 따라 걸으며 바라보는 아드리아해의 경관이 절경입니다.

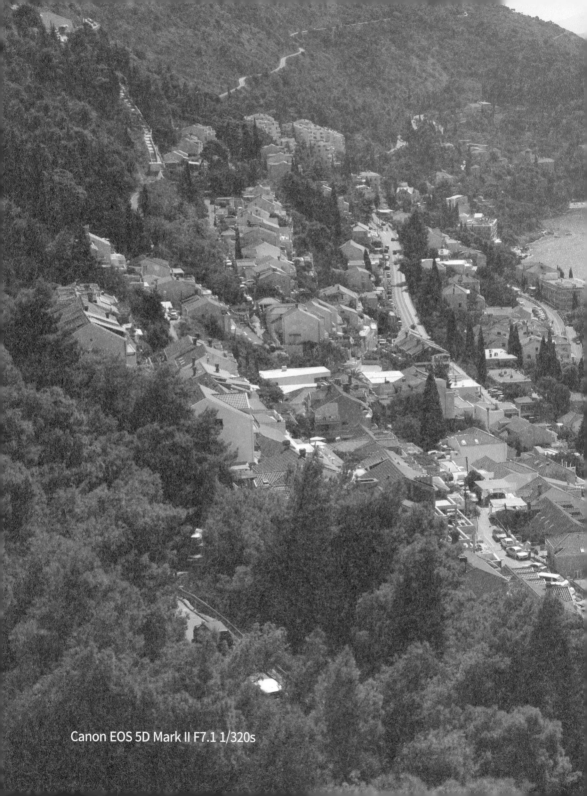

Canon EOS 5D Mark II F7.1 1/320s

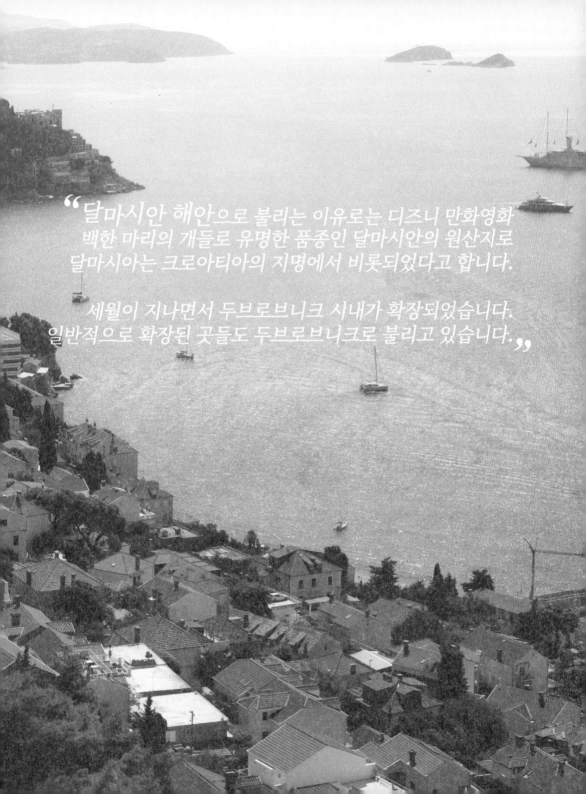

"달마시안 해안으로 불리는 이유로는 디즈니 만화영화 백한 마리의 개들로 유명한 품종인 달마시안의 원산지로 달마시아는 크로아티아의 지명에서 비롯되었다고 합니다.

세월이 지나면서 두브로브니크 시내가 확장되었습니다. 일반적으로 확장된 곳들도 두브로브니크로 불리고 있습니다."

"크루즈선들이 들르는 필수 코스로
섬들 사이로 관광선이 떠다니며
어떤 섬은 누드 비치가 있기도 합니다."

Canon EOS 5D Mark II F4 1/100s

Canon EOS 5D Mark II F2.8 1/50s

크루즈가 입항하는 날이면 이 조그만 도시가 바글바글해 진다고 합니다. 또한, 관광버스가 많이 들어와 주차공간이 협소하여 혼란스럽다고 하나 우리 일행이 도착했던 시간은 이른 아침이어서 다행히도 관광객과 겹치지 않았습니다.

한눈에 보아도 역사가 깃든 오래된 식당에서 전통요리를 들고 늦은 오후까지 우리는 짧은 시간이지만 두브로브니크의 작은 도시에서 문 화적 향유를 즐겼습니다.

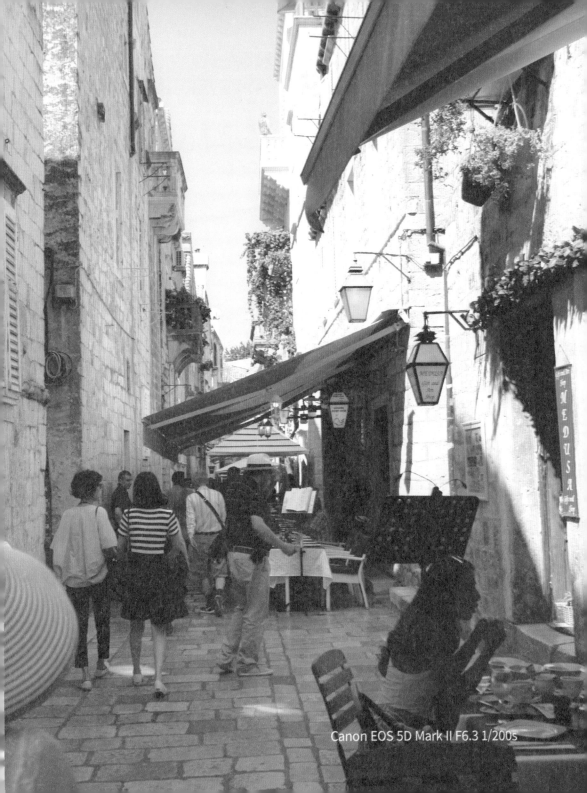

Canon EOS 5D Mark II F6.3 1/200s

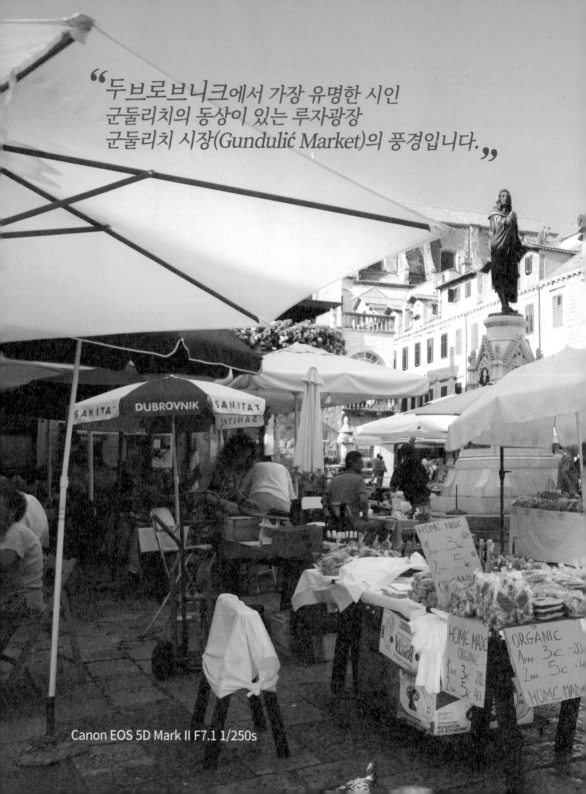

"두브로브니크에서 가장 유명한 시인
군둘리치의 동상이 있는 루자광장
군둘리치 시장(Gundulić Market)의 풍경입니다."

Canon EOS 5D Mark II F7.1 1/250s

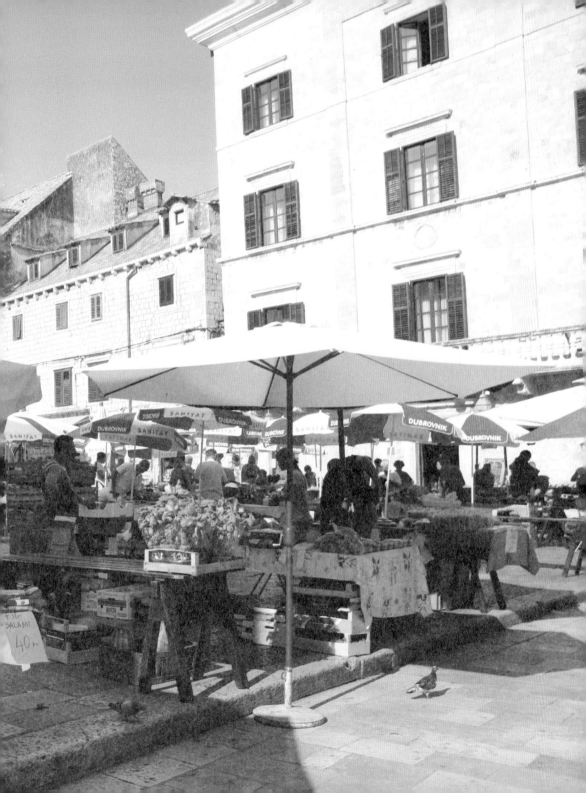

이곳에는 매일 축제가 열리며 채소와 과일 수공예품들을 판매하는 오픈마켓으로 즐거움을 더해줍니다.

세계사의 문학을 살펴보면 해상무역을 바탕으로 하고있는 도시는 많은 문인이 탄생하는데 두브로브니크에서도 크로아티아를 상징하는 많은 문인이 태어났습니다.

특히 자유 시인이라고 불리는 군둘리치의 오스만[Osman]이라는 시는 크로아티아를 대표하는 시로 남아있으며, 이 작품으로 인해 두브로브니크는 한때 '남슬라브의 아테네'라고 불리기도 하여 두브로브니크 사람들에게 오늘날까지 사랑받고 있다고 합니다.

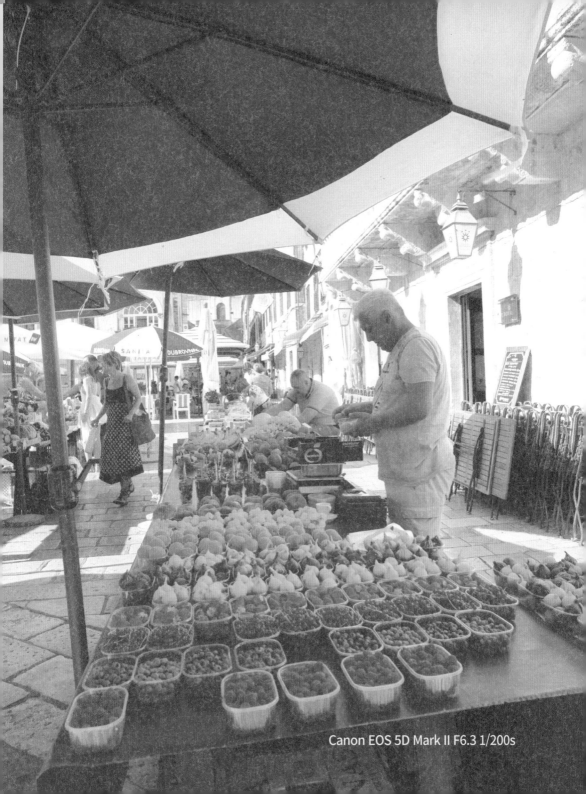

Canon EOS 5D Mark II F6.3 1/200s

플라차 거리 풍경입니다.

외부에서 두브로브니크의 성으로 들어오는 관문인
필레문에서 루자광장으로 확장되는 300미터 대로로
오래전에는 바닷물이 들어와 있던 운하였으나
바다를 메워 길을 만들었다고 합니다.

돌로 만들어진 바닥이 관광객들의
발길로 닳아서 반짝반짝 광이 납니다.

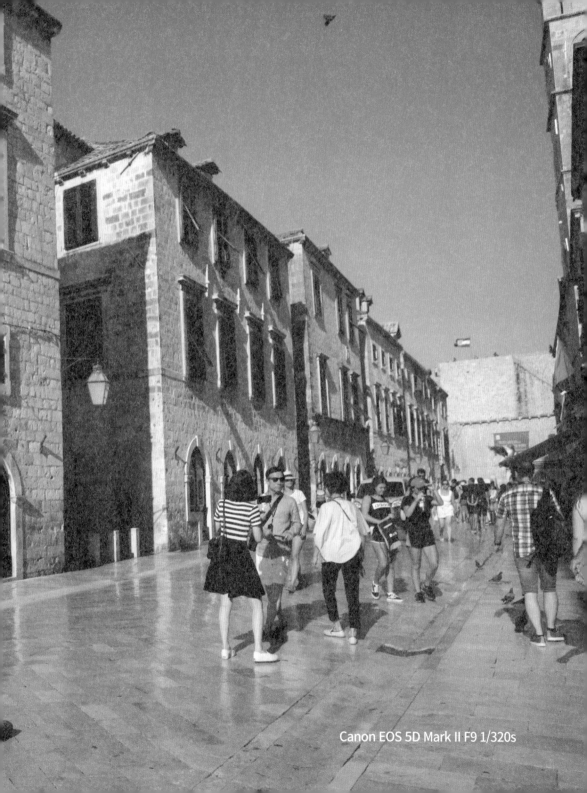

Canon EOS 5D Mark II F9 1/320s

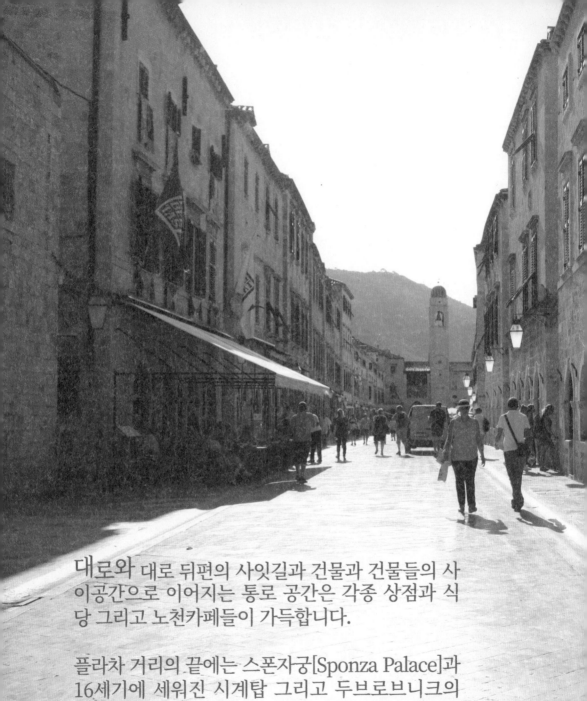

대로와 대로 뒤편의 사잇길과 건물과 건물들의 사
이공간으로 이어지는 통로 공간은 각종 상점과 식
당 그리고 노천카페들이 가득합니다.

플라차 거리의 끝에는 스폰자궁[Sponza Palace]과
16세기에 세워진 시계탑 그리고 두브로브니크의
정신적 요람인 성 블라하 성당이 있습니다.

성벽은 1200년대부터 계속 증축을 해왔는데 성벽이 제일 두꺼운 두께는 6미터에 이른다고 합니다. 바닷가를 접한 성벽은 오히려 성벽이 얇은데 그 이유로는 적이 바다를 통해 진입하여 공격할 때 대포의 발사반동을 배에서는 견딜 수가 없다고 합니다.

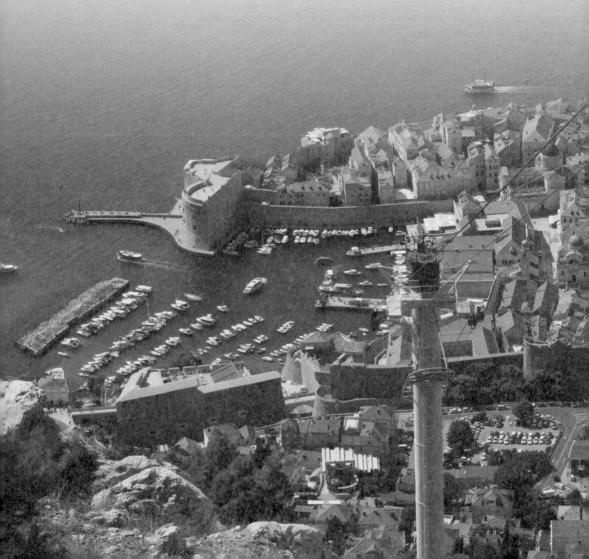

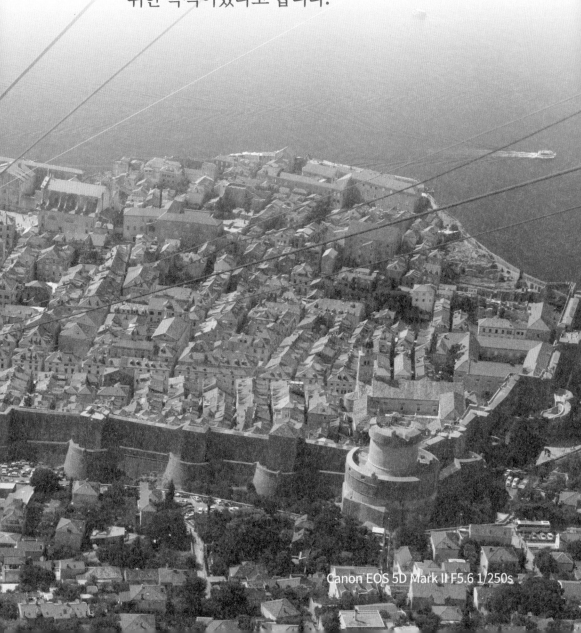

두브로브니크는 바닷가 쪽의 성벽보다는 육지 쪽에 두꺼운 성벽을 만들었는데 터키군을 방어하기 위한 목적이었다고 합니다.

Canon EOS 5D Mark II F5.6 1/250s

지도에 표시된 내용은 유고 내전 때 세르비아 사람들이
두브로브니크를 폭격해서 무너진 건축물의 현황도라고 보시면
될 것 같습니다.

유고 내전의 공습 이전에 이미 두브로브니크는 도시 전체가 유
네스코 세계문화유산으로 등재되어 있었는데 폭격으로 엄청나
게 많은 건축물이 피해를 입었고 피해 정도가 심해 10년이 걸려
도 복구하기 어려운 건축물은 유네스코 등재에서 빼게 되는데
두브로브니크 사람들의 근성이 발휘되어 5년 만에 완벽하게 복
구를 끝내 지금의 모습이 되었다고 합니다.

기호와 색상을 통해 반파 완파 등을 표시하고 관
리하여 당시 위험 문화재와 복구상황 등을 이해할
수 있도록 만들어 이와 같은 역사적 사실 또한 관광
자원으로 활용되고 있는 모습을 볼 수 있었습니다.

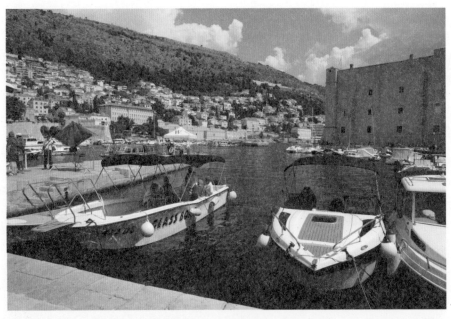

Canon EOS 5D Mark II F9 1/320s

"기행문에는 이렇게 기록하고 있습니다.

- 중략 -

여름 태양에 달구어진 두브로브니크의
돌덩이가 내뿜는 열기는 가마솥이었다.

이제 크로아티아의 또 다른 항구도시
달마시안 해안의 꽃이라 불리는 스플리트로 향한다.

두브로브니크로 찾아올 때처럼 보스니아와 크로아티아의
국경을 넘어 출국과 입국을 반복하며 4시간을 달려야 한다.

달마시안 해안을 달리며...**"**

소박한 아름다움이 있는 마을
스위스 아펜첼[Appenzell]

———

소박한 아름다움이 있는 마을
스위스 아펜첼[Appenzell]

"스위스 북동부 끝자락, 작지만 평화롭고 아름다운 마을!
마을 한가운데 자리한 작은 예배당이 인상적이었던 마을!

1294년부터 시작된 란츠게마인데[Landsgemeinde]라고
부르는 오늘날은 보기 힘든 직접 민주주의 정치방식으로
참정권을 지닌 주민이 광장에 함께 모여 거수를 통해
주법을 표결하고 주지사와 같은 마을의 대표자를 선출하는
방식으로 오늘날까지 726년을 이어오고 있는
아펜첼로 기행을 떠납니다!"

Samsung SM-G960N F2.4 1/50s

255

기행문에는 이렇게 기록하고 있습니다.

- 중략 -

10년 전 루체른의 카펠교 아래에서 만났던 백조가 생각났다!

유유히 떠다니는 백조 몇 마리.
관광객들이 환호했고 먹이를 주면
사람들의 시선을 즐기며 유영하던 자태 곱던 백조!

무리 중 가장 몸집이 크고 멋진 백조 한 마리가
유독 내게 와서 한참 동안 먹이를 받아먹었던 기억이 난다.

설마 그 백조였을까?
그 백조가 10년 전의 필자를 알아본 걸까?
'아니야', 그 후손이겠지?
이런저런 백조 생각을 하면서.

우리 일행은 스위스의 중부도시 루체른[Luzern]에서
북동쪽 상트갈렌으로 가는 길에
잘 알려져 있지 않은 마을
아펜첼[Appenzell]에 도착했다.

차창으로 펼쳐진 스위스의 풍경은 단순하게
아름답고 예쁘다고 표현하기에는 부족하다.

어렸을 때 방 한쪽 벽에 걸려있는 달력에서 보았던 스위스 풍경!

꾀꼬리 목소리같던 요들송의 노래를 들으며...
가수 남진의 저 푸른 초원 위에...
그림 같은 집을 짓고를 따라부르며
막연히 꿈꾸었던 스위스의 초원!

- 중략 -

"루체른에서 아펜첼로 향하는 자동차의
차장에 펼쳐진 스위스의 초원을 바라보며
저마다 감탄과 탄성으로 지칠 틈이 없었습니다.

펼쳐진 초원 위로 그림 같은 집들과 목가적인
풍경에 넋을 빼앗긴 채 우리 일행이 도착한 아펜첼은
더없이 편안하고 동화처럼 예쁜 마을이었습니다. „

Samsung SM-G960N F 2.4 1/166s

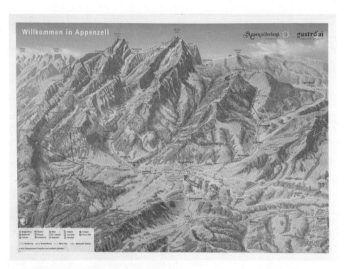

Samsung SM-G960N F2.4 1/376s

*아펜첼[Appenzell]*은 스위스 북동부 끝 장크트갈렌주 남부에 자리하고 있습니다.

역사적으로는 1071년 아바첼라(Abbacella)라는 지명이었으며 기록에 따르면 장크트갈렌 수도원 소유로 있다 1403년 생 갈렌(Saint gallen)수도원의 지배에서 벗어나 1513년 아펜첼 주로 스위스 연방에 정식 편입되었다고 기록하고 있습니다.

약 6,000여 명이 목축·자수품·섬유산업 등에 종사하고 있으며 지리적으로 독일과 오스트리아가 매우 가까운 거리에 있어 독일, 오스트리아 음식인 슈니첼, 소시지 등의 먹거리들이 많으며 특히 사과주나 백포도주에 담갔다가 숙성 중에 허브 등을 넣어 맛을 더하며 저온 살균하지 않고 신선한 생유로 만드는 아펜첼만의 전통적인 방식의 치즈가 유명합니다.

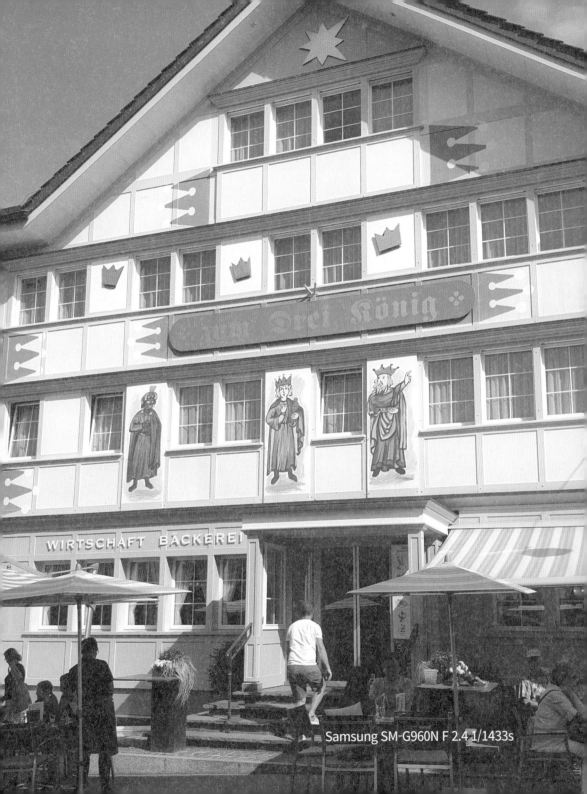

Samsung SM-G960N F 2.4 1/1433s

" 마을 사람들은 스위스이지만 주로 독일어를 사용하며
로마 가톨릭교도들이 대부분이라고 합니다."

"이외에도 성당과 음식점, 기념품 판매점 등에서도
독일 오스트리아의 영향을 받은
아펜첼만의 문화를 느낄 수 있습니다."

Samsung SM-G950N F 1.7 1/1188s

Samsung SM-G960N F2.4 1/196s

아펜첼은 독특한 풍습으로 주의 최고 의결기구인
란츠게마인데[Landsgemeinde]라 부르는 오늘날은
보기 힘든 직접 민주주의 정치방식을 이어오고 있는데
해마다 성체 축일을 비롯해 4월 마지막 일요일에
참정권을 지닌 주민이 광장에 함께 모여 거수를 통해
주법을 표결하고 주지사와 같은 마을의 대표자를 선출하는
방식으로 1294년부터 오늘날까지 이어지고 있다고 합니다.

과거에는 8개 주에서 시행했지만, 비밀투표가 아닌
거수로 인한 문제와 운영 등으로 현재는 이곳
아펜첼[Appenzell]과 글라루스노르트[Glarus Nord]
2곳만 남아있다고 합니다.

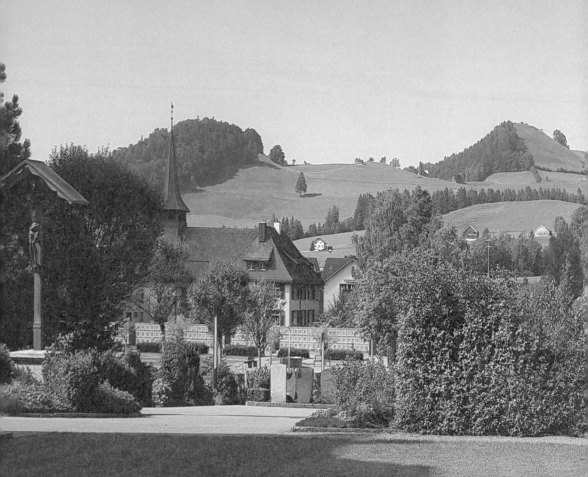

❝유럽들의 교회와 마을에서 흔히 볼 수 있는 풍경이지만
특히나 이곳 아펜첼의 마을 한복판에 있는 묘지는 무섭거나
꺼리게 되는 공간이 아니라 비가 오는 음습한 날이나
어두운 밤에도 무서움 없이 지나칠 수 있을 듯 포근하고
편안하고 예쁘게 단장되고 관리되어 있었습니다.❞

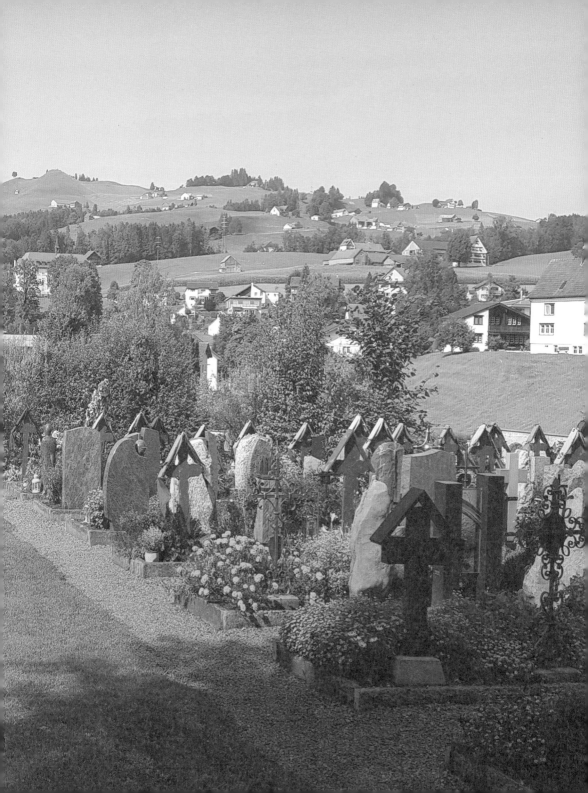

"특히 사람들이 많이 보행하는 도로변에 있는
작은 예배당은 참 인상적이었습니다!"

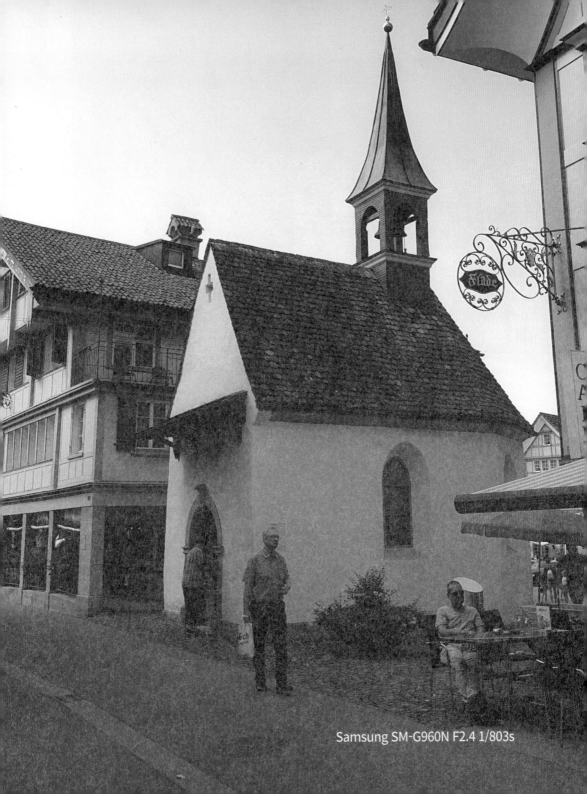

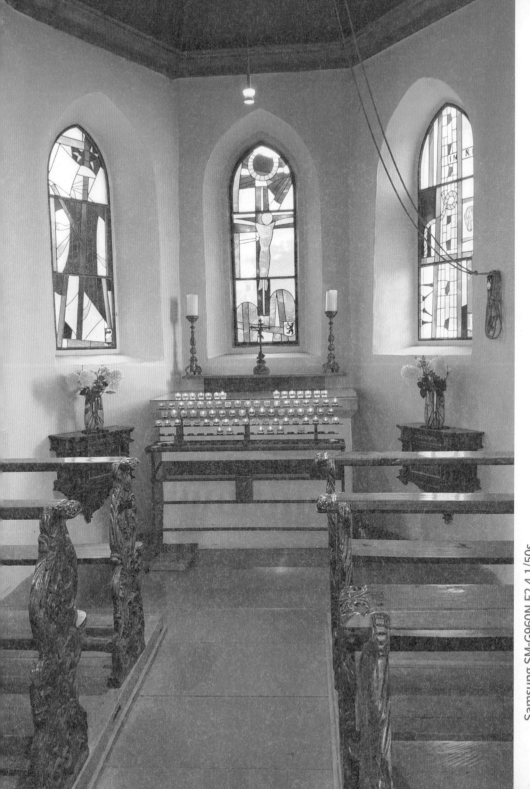

Samsung SM-G960N F2.4 1/50s

늘 기도하라를 실천하게 하는 예배당!

주님!
제가 방금 켠 이 초가 빛이 되어
제가 어떤 결정을 내려야 하거나
어려움에 처했을 때 제 앞을 밝게 비춰주기를 바라옵니다.

이 초가 불꽃이 되어 주께서 제 영혼을 뜨겁게 해주시고
저에게 사랑하는 법을 가르쳐주시기를 바라옵니다.

피레네산맥 어느 작은 교회의 담벼락에
적혀 있는 기도를 옮겨봅니다.

- 강화 갑곶 순교성지 삼위비에 새겨진 비문에서 -

Samsung SM-G960N F2.4 1/100s

마을 한가운데 자리하고 있어 마을의 이쪽저쪽을 오가며 잠깐 들러 기도하고 묵상하며 마음의 정화를 이룰 수 있는 교회가 생활화되어 있는 아주 효율적인 예배당 입니다. 이 작은 예배당을 보고 있노라면 이 마을은 그 어떤 악행도 없으며 선하고 서로서로 사랑하며 분쟁 없이 살아갈 것이라는 생각이 절로 들게 됩니다.

유럽 전역의 대형 교회와 성당들을 많이 다녀봤지만 소박한 이 예배당은 두고두고 떠오르는 인상 깊은 장소로 기억되고 있습니다.

*아펜첼*을 떠나는 자동차 안에서
기행문에는 이렇게 기록하고 있습니다.

-중략

우리 일행은 아펜첼을 뒤로하고
18세기 바로크 건축양식의 진수로 알려져 있으며
도시 전체가 역사와 문화가
살아 숨 쉬는 중세도시 상트갈렌으로 향한다.

상트갈렌에는 전 세계에서 가장 오래된 수도원 도서관이며
가장 아름다운 수도원 도서관!

천상의 도서관! 으로 불리는 상트갈렌 도서관을
만날 생각에 벌써부터 가슴이 벅차오른다.

-중략

동화보다 더 동화 같은
체코[Czech]
체스키 크룸로프
[Cesky Krumlov]

프라하

체코
Czech

체스키
크룸로프

동화보다 더 동화같은
체코[Czech] 체스키 크룸로프
[Cesky Krumlov]

" 프라하에서 남서쪽 끝자락 오스트리아의
국경 근처에 위치한 체스키 크룸로프!

체스키[Cesky]란 체코어로 체코를 말하며
크룸로프[Krumlov]는 굽이진 습지를 의미한다고 하며
다르게는 체스키 크룸로프는 체코어로
체코의 오솔길이란 뜻을 지닌 채 도시 전체가
유네스코의 세계문화유산으로 등록되었습니다.

주민들이 도시와 마을의 유지관리와 보수 그리고
다양한 행사와 축제에 직·간접적으로 참여!
주민들의 문화 자부심이 세계에서 손꼽히는
체스키 크룸로프로의 기행을 떠납니다. "

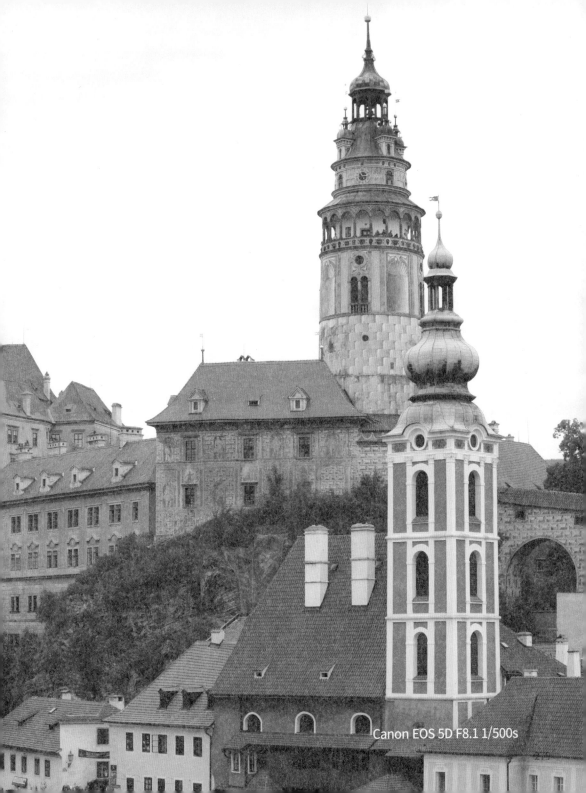

Canon EOS 5D F8.1 1/500s

기행문에서...

- 중략 -

동화 속 호수 모습을 연상시키는
짤츠캄머굿 호수지대를 돌아본 후 1969년에 개봉되어
오늘날까지도 명화로 회자되는 영화 사운드 오브 뮤직에
등장하였던 미라벨 정원과 모차르트의 고향 잘츠부르크에서
하루를 지낸 후 다음날 이른 아침 호텔식으로
아침을 들고, 도시 전체가 유네스코 지정 세계문화유산으로
지정된 체스키 크룸로프로 향하는 버스에 올랐다.

다행히 지난밤 몸살 기운에 올랐던 고열이 내렸다....

아름다운 풍경을 바라보며 약 3시간 30여 분을 달려야 한다.

- 중략 -

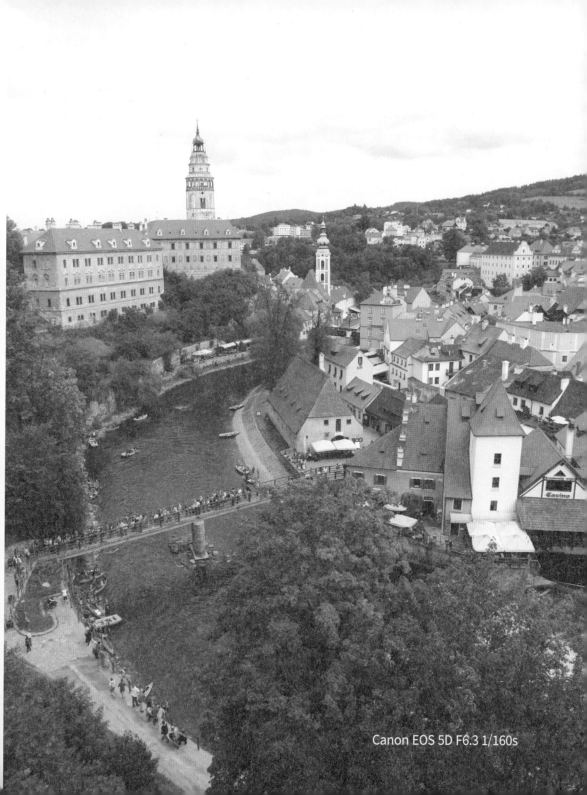

Canon EOS 5D F6.3 1/160s

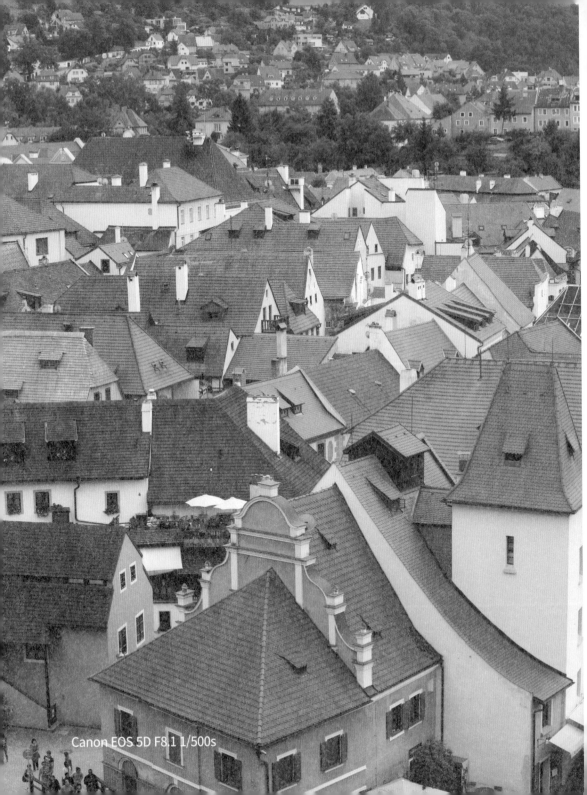
Canon EOS 5D F8.1 1/500s

프라하에서 남서쪽으로 약 200여 km 떨어진 오스트리아와의
국경 근처에 위치한 체스키 크룸로프는 S자 형태로 흐르는 블타바
강변의 작은 도시로 동화보다 더 동화 같은 풍경을 연출합니다.

체코가 공산 국가였던 과거에는 매우 낙후된 도시였던 체스키 크
룸로프는 1992년 도시 전체가 유네스코의 세계문화유산으로 등
록되면서 주목을 받게 되어 약 300여 개 이상의 건축물이 문화 유
적으로 등록되어 도시 전체가 유적인 셈입니다.

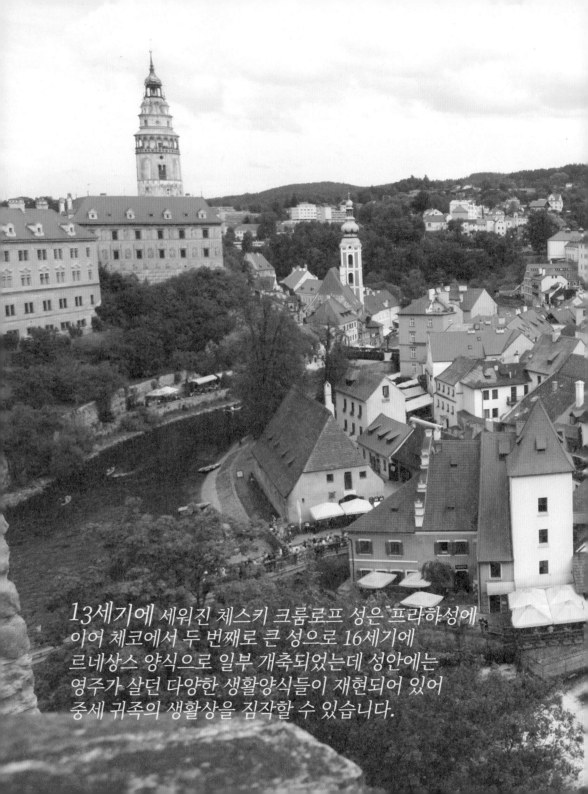

13세기에 세워진 체스키 크룸로프 성은 프라하성에
이어 체코에서 두 번째로 큰 성으로 16세기에
르네상스 양식으로 일부 개축되었는데 성안에는
영주가 살던 다양한 생활양식들이 재현되어 있어
중세 귀족의 생활상을 짐작할 수 있습니다.

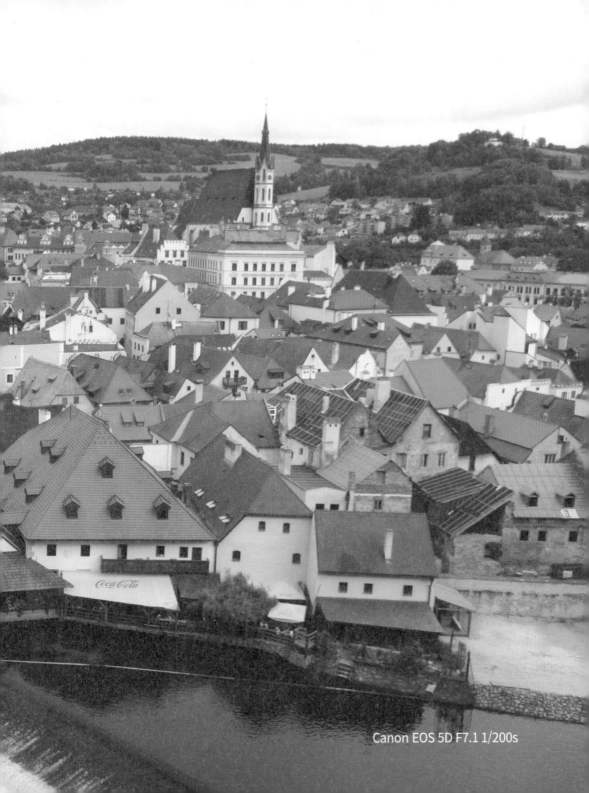
Canon EOS 5D F7.1 1/200s

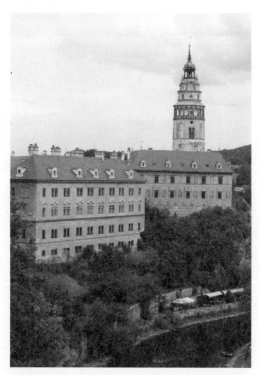

Canon EOS 5D F5.6 1/500s

구시가의 중심지는 중세 분위기가
고스란히 보존되어 있는 도시의 중앙광장인
'스보르노스티광장'이 있으며 후기 고딕 양식의
성비투스 성당이 잘 보존되어 중세시대와
르네상스 시대의 건축물을 살펴볼 수 있습니다.

Canon EOS 5D F7.1 1/500s

"미로처럼 좁은 골목길에는 수공예품점과
카페들이 자리잡고 있으며,

동화같은 출입구와 사인물들로
재미있고 인상적인 수공예품점들이
다양한 지역 문화상품들과 함께
관광객들을 반깁니다."

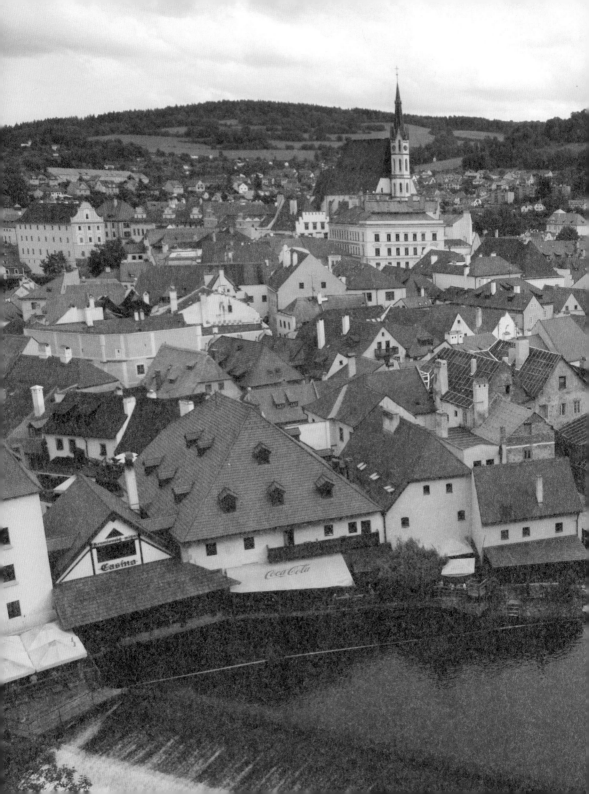

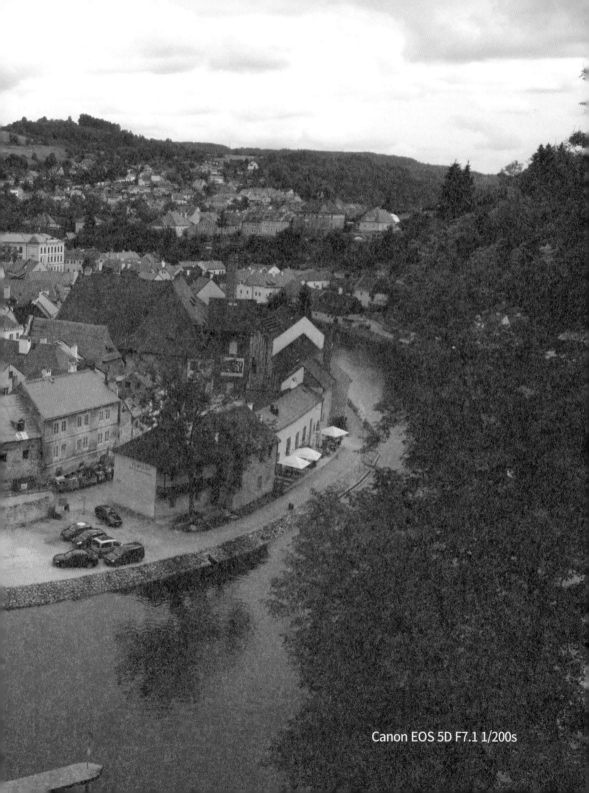

Canon EOS 5D F7.1 1/200s

"체스키 크룸로프란 지명에는
두 가지의 설이 내려오고 있는데
그 중 하나로 체스키[Cesky]란 체코어로
체코를 말하며 크룸로프[Krumlov]는
굽이진 습지를 의미한다고 하며,
다른 하나로는 체스키 크룸로프는 체코어로
체코의 오솔길이란 뜻이라고 전해지고 있습니다. "

체스키크룸로프는 체코의 수도인 프라하와 오스트리아의 잘츠부르크(Salzburg) 중간에 위치하고 있는 지리적 요충지로 잘츠부르크는 알프스로 가는 관문이며 지명의 Salzburg는 문자 그대로 Salt Castle(소금성) 또는 Salt Fortress(소금요새)라는 의미가 있는데 소금을 뜻하는 독일어의 어원으로 소금의 도시를 의미하는데 잘츠부르크의 경제는 암염 채굴을 통한 소금 생산을 기반으로 하였고 도시를 가로지르는 강은 주변 산에서 채굴한 소금을 수송하는 대동맥의 역할을 했다고 합니다.

이곳 체스키크룸로프는 S자 형태로 굽어진 강의 습지의 지리적 영향으로 산적이 많았다는 이야기도 전해오고 있습니다.

기록에 따르면 보헤미안의 귀족 비테크 가문이 산적들을 소탕하고 이곳에 고딕 양식의 성을 쌓고 행인들의 안전을 보호해 준다며 통행세를 받기 시작한 것이 도시의 시초가 되었고 오늘날까지도 이를 증명하듯이 성 안 요소마다 새겨진 장미꽃잎 5개의 문장이 비테크 가문의 문장이며 체스키 크룸로프의 상징이 되었다고 합니다.

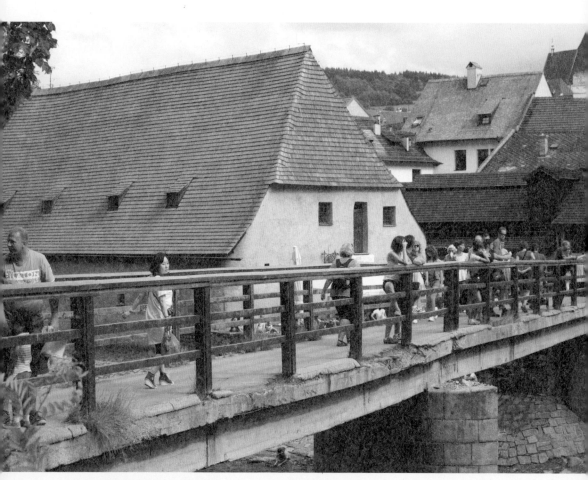

Canon EOS 5D F8.1 1/500s

'이발사의 다리'의 슬픈 전설

"체스키 크룸로프를 가로질러 흐르는 블타바강을 연결하고 있는 다리로 이곳에는 슬픈 전설이 내려오고 있습니다. **"**

정신질환을 앓고 있던 로마제국 루돌프 2세의 서자 줄리어스 왕자가 풍광이 좋은 체스키 크룸로프에 요양차 왔다가 이발사의 딸 마르케타를 보고 첫눈에 반하여 사랑에 빠져 결혼하게 되었는데 며칠 후 마르케타가 침실에서 목이 졸려 죽은 채 발견되고 정신병을 앓고 있던 줄리어스 왕자는 자신이 아내를 죽이고서도 범인을 찾는다며 매일 성의 주민들을 한 명씩 불러서 이 다리에서 죽였다고 합니다.

이것을 보다 못한 이발사는 자신이 범인이라고 말하여 목숨을 잃게 되는데 그는 줄리어스 왕자가 정신병을 앓고 있다는 사실을 알면서도 주민들의 희생을 막고 또 사위인 줄리어스 왕자에 대한 사랑을 지켜주기 위하여 대신 목숨을 바친 것이었다고 합니다.

그 후 마을 사람들은 자신들을 위해서 대신 죽은 이발사를 기리기 위해 다리를 만들고 '이발사의 다리'라는 이름을 붙였다고 합니다.

Canon EOS 5D F9.1 1/500s

"블타바 강가와 마을의 좁은 골목에는
카페들이 자리잡고 있으며
많은 사람들이 음식과 차를 들며
체스키 크룸로프를 즐기고 있습니다."

Canon EOS 5D F5.6 1/500s

도시 전체가 동화보다 더 동화 같은 체스키 크룸로프는 매년 3번 마을 사람들 대부분이 르네상스 시대의 옷을 입고 참여하는 축제가 개최되는데 6~8월에는 전통극을 공연하며 6~9월에는 크룸로프 국제음악콩쿨이 열리고 전통음식 재현행사도 열린다고 합니다.

체스키 크룸로프의 사람들은 도시와 마을의 유지관리와 보수 그리고 지속할 수 있게 하는 축제에 직접 참여하고 있으며 지역민들의 문화 자부심은 세계에서 손꼽힌다고 합니다.

체스키 크룸로프의 이러한 소프트웨어와
휴먼웨어 외에도 동화처럼 아름다운
건축물과 건축물의 색채환경을 보면서
한국의 도시들을 생각해 봅니다.

유럽의 아름다운 색채환경을 위해
한때 우리도 고민했던 적이 있습니다.

지금부터 7~8년 전인 2013년 국토부에서 전국 9개 혁신도시의 색채디자인계획을 확정해 해당 지자체에 제공하여 도시의 경관색채 팔레트를 만들고 도시 자체를 관광상품으로 만들기 위하여 전국 9곳의 색채디자인 계획안을 만들었던 적이 있습니다.

독일 하이델베르크와 그리스 산토리니처럼 지역 특색을 살린 색채 도시로 탈바꿈하고자 노력했었습니다.

당시 계획안은 이화여대 색채연구소의 연구 결과로 도출된 색채팔레트를 토대로 해당 지역전문가의 의견수렴을 통해 진행되었습다. 전문가로 구성된 11인의 국토부 중앙자문위원회에 필자도 참여하여 문화역사구역의 단독과 공동주택은 밝게 하고 강조 색은 약하게 하며, 산업용도에 강조 색 사용 빈도를 높임으로써 도시에 활력을 불어넣도록 계획하였으며 용도지역별로 입면 디자인계획과 3차원 투시도(색채계획)를 제시해 도시 이미지를 쉽게 보고 느낄 수 있도록 했습니다.

이러한 색채디자인 계획안은 각 도시만의 개성 있는 색깔을 갖게 함으로써 도시 전체가 하나의 관광상품이 돼 지역경제 활성화에 기여할 것으로 기대하며 "후손들에게 자랑스러운 문화유산이 돼 자긍심을 일깨워 주는 계기가 될 것"을 기대했었습니다.

국외의 도시들은 지역적·환경적 특성을 고려한 아름다운 색채환경을 형성해 관광명소로 주목받고 있습니다. 우리는 중세도시의 체코[Czech]의 체스키 크룸로프[Cesky Krumlov]를 통해서도 유럽인들은 절제된 색채환경을 이해하고 환경에 적용되었다는 사실들을 알게 됩니다.

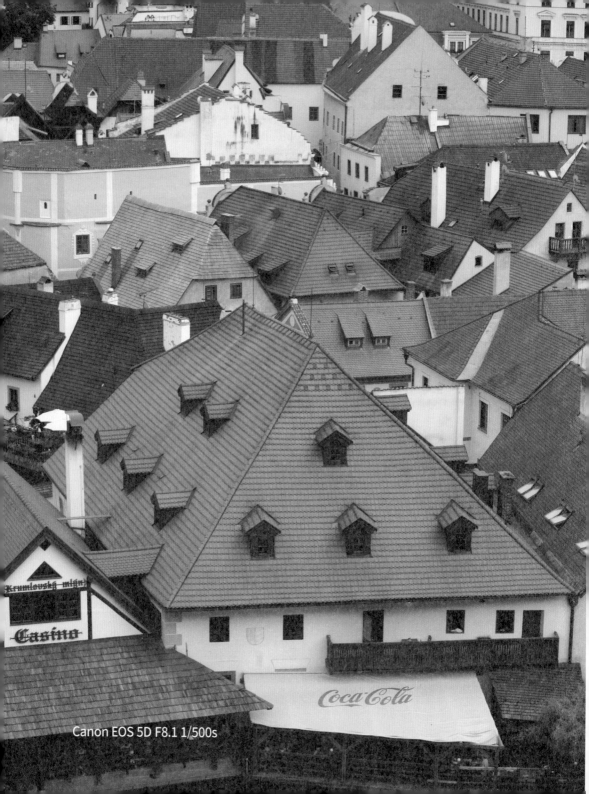

Canon EOS 5D F8.1 1/500s

지금 이 순간도 경관이라는 이름으로
도시의 위계질서를 유지하기 위해서
노력하고 있습니다.

국토의 경관 관리는 단순한 미적 아름다움의 차원
그 이상으로 국가 경쟁력과 직결됩니다.
아울러 우수한 전통문화자원과 전통문화유산 등과 연계되어
국가와 지역의 정체성과 역사성을 고양시키고...

가로와 공원 공공건축물의 수준 높은 경관과
공간환경 형성을 통해 지역민들의 자긍심을 높이며
관광 활성화 등으로 이어갈 수 있습니다.

오늘날 우리가 살고 있는 도시와 마을들의
경관 형성 계획이 본질적 의미를 잃고
Control C, Control V 되며 초심을 잃고
있지 않은지 되돌아봐야 할 것입니다.

프라하 천문시계
[astronomical clock]
오를로이[Pražský orloj]

프라하 •
체코
Česko
브르노

프라하 천문시계
[astronomical clock]
오를로이[Pražský orloj]

프라하는 유럽에서도 아름다운 도시로 이름나 있습니다. 구시가 광장에 자리한 구 시청사에는 천문시계가 있는데 최고의 관광 명소로 꼽힙니다. 기록에 따르면 1410년에 만들어진 천문시계로 체코 고딕 시대의 과학과 기술이 집약된 결정판이라고 평가받을 만큼 기발하고 정교합니다. 약 600년의 세월 프라하의 역사와 함께한 시계는 오늘날까지 원형에 가깝게 잘 보존되어 있습니다.

시계에 그림과 다양한 기능을 구성하여 시계 하나로 년 월 일 시 분 밤과 낮을 가리키고 밤과 낮의 길이와 매월 농민들이 해야 할 일들을 쉽게 알리고 있는 만능의 대중을 위한 시계! 오를로이[Pražský orloj]라고 불리는 천문시계가 있는 프라하로 기행을 떠납니다.

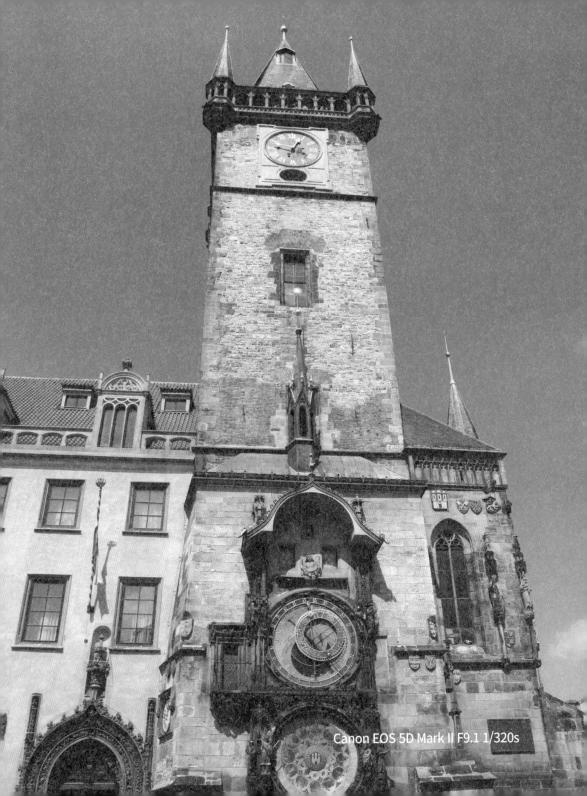

Canon EOS 5D Mark II F9.1 1/320s

Canon EOS 5D Mark II F6.3 1/160s

프라하를 떠올리면 수많은 명장면과 배경음악
그리고 명대사를 만들어 냈던 '필립 카우프먼' 감독의
영화 '프라하의 봄'이 떠오릅니다.

영화는 젊은 연인들의 사랑놀이가 아니라 그들이 겪는
시대적 상황을 배경으로 그린 영화입니다.

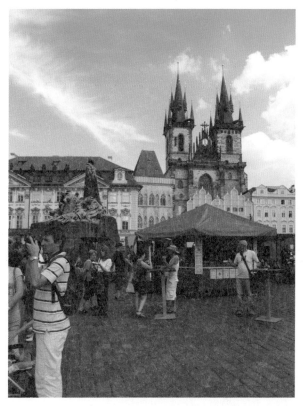

Canon EOS 5D Mark II F7.1 1/250s

사회주의 국가에서 개혁파 지도자가 등장하여 국가의 통
제로부터 벗어나기 위한 자유화 운동인 '프라하의 봄'
이 실패로 돌아가자 소련군에 대항한 프라하 시민들이
목숨을 끊은 곳이기도 한 비극적인 장소입니다.

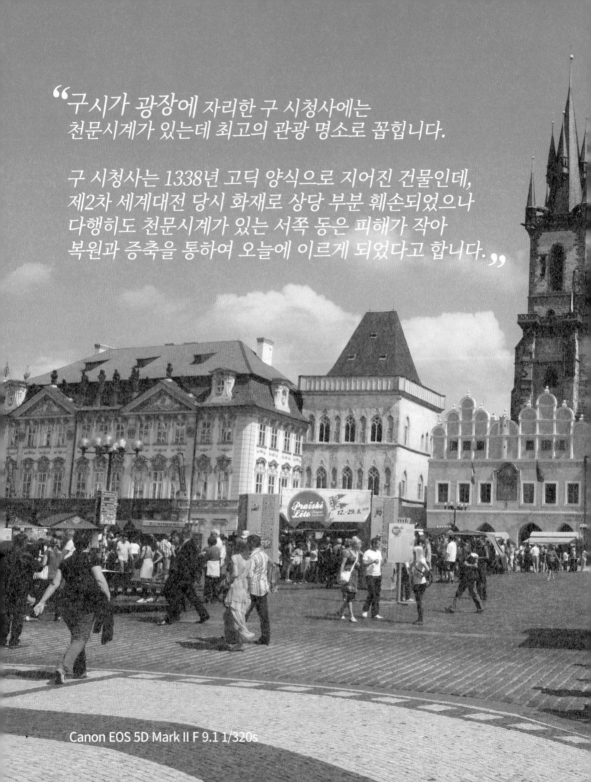

"구시가 광장에 자리한 구 시청사에는
천문시계가 있는데 최고의 관광 명소로 꼽힙니다.

구 시청사는 1338년 고딕 양식으로 지어진 건물인데,
제2차 세계대전 당시 화재로 상당 부분 훼손되었으나
다행히도 천문시계가 있는 서쪽 동은 피해가 작아
복원과 증축을 통하여 오늘에 이르게 되었다고 합니다."

Canon EOS 5D Mark II F 9.1 1/320s

"여러 기록에 따르면 1410년에 만들어진
천문시계는 체코 고딕 시대의 과학과 기술이 집약된
결정판이라고 평가받을 만큼 기발하고 정교합니다.

약 600년의 세월 프라하의 역사와 함께한 시계는
오늘날까지 원형에 가깝게 잘 보존되어 있습니다."

Canon EOS 5D Mark II F 9.1 1/320s

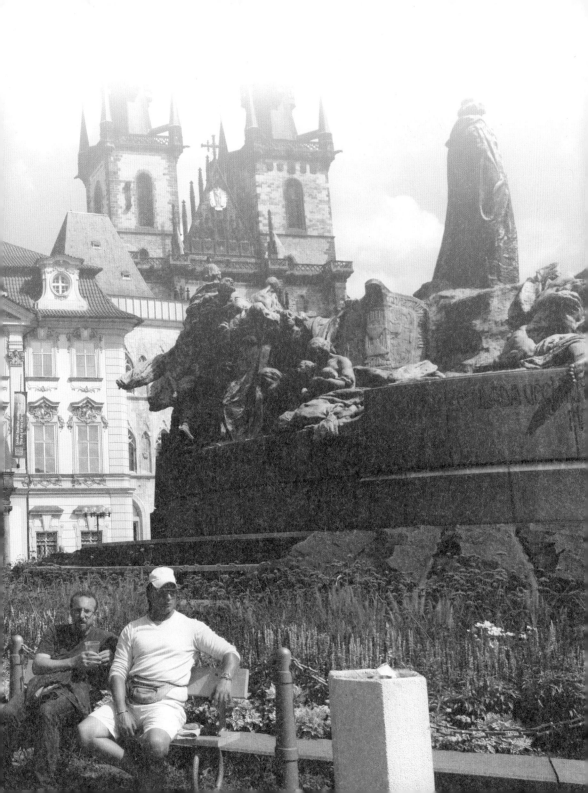

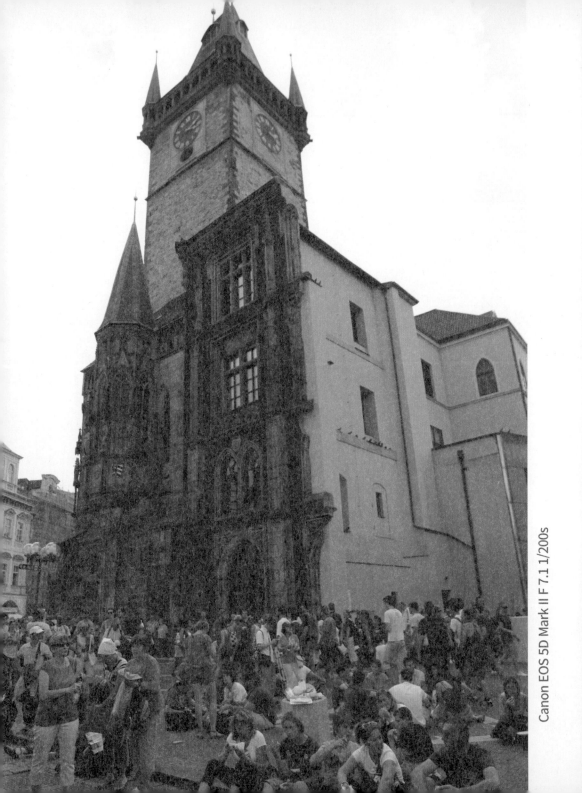

정확한 진실은 알 수 없으나 프라하 구시가지 광장에 있는 천문시계는 1410년 프라하 시청사의 요청으로 두 명의 시계공과 한 명의 수학자가 제작했는데 시계공 '미쿨라스'와 '하누쉬', 그리고 수학자인 '얀 신델'이 합작하여 만들게 되었다고 합니다.

구전되어 전해져 내려오는 이야기로 완성된 시계의 아름다움이 인근 국가들이 소문이 나고 당시 동유럽으로 관람을 온 귀족들이 제작한 시계공에게 자기들의 나라에도 제작해달라는 부탁이 줄을 잇게 되었는데 이를 알게 된 프라하 시 의원들이 천문시계를 독점하기 위해서 사람들을 시켜 불에 달군 인두로 시계공의 눈에 그만 몹쓸 짓을 했다고 합니다.

시계공은 비통하고 슬픈 마음으로 시계탑에 올라가 자기가 만든 시계를 만지자 순간 시계가 동작을 멈추었고 수백 년이 지나서야 다시 움직이기 시작했다는 슬픈 전설도 함께 전해오고 있습니다.

1800년도 중반에 사도들의 행진[The Walk of the Apostles]
이라고 불리는 움직이는 사도의 상이 추가되었고 전쟁으로 인한
피해와 고장 등이 있었으나 지속적인 보수공사를 통하며 오늘날
까지 현존하고 있는 것을 보면서 뛰어난 도시들의 역사는 오래되
고 낡은 옛것을 잘 보존하며 도시만의 특화된 자원으로 만들어
도시의 랜드마크가 된다는 것을 알 수 있습니다.

프라하의 천문시계는 두 개의 원형 시계 판으로 만
들어져 있는데 인상적인 것으로 하단부의 시계 판은
시곗바늘이 없고 그림판으로 이루어져 있습니다.

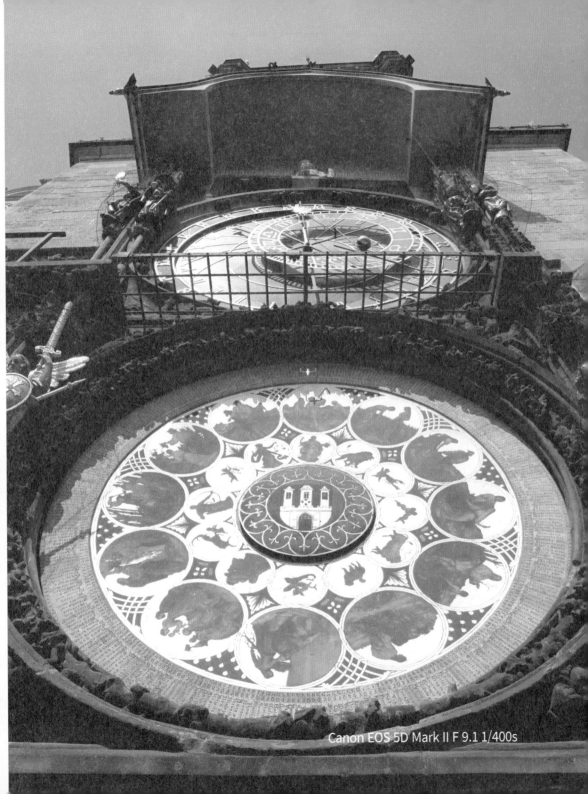

Canon EOS 5D Mark II F 9.1 1/400s

이것은 글을 모르는 농민들의 이해를 돕기 위해 만든 그림판 달력으로 농경사회의 일정을 도식화한 것으로 한국의 절기와 같이 표현되어 한 해에 한 바퀴를 돌며 맨 위 12시 방향에 표시된 곳을 가리키면 해당되는 달에 맞는 일을 알려주고 있다고 합니다.

위쪽의 시계는 일반 시계와 같이 로마숫자로 형성되어있는데 12시간이 아닌 24시간으로 시침과 분침이 회전하고 있습니다.

시계 판 바탕에는 여러 가지 색상들이 있는데 이를 통해 밤과 낮의 길이를 알 수 있게 하며 낮에는 태양의 모양이 푸른 부분에 있으며 밤에는 검은 부분을 가리키고 있는 등 시계 하나로 년 월 일 시 분 밤과 낮을 가리키고 밤과 낮의 길이와 매월 농민들이 해야 할 일들이 쉽게 이야기하게 되어있는 만능의 대중을 위한 시계였던 것입니다.

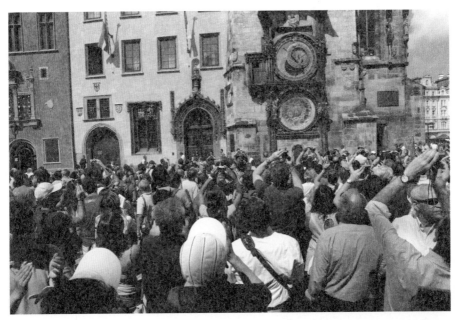

Canon EOS 5D Mark II F9 1/320s

천문시계는 정각이 되면 소리가 나며 시계가 지닌
다양한 연출을 합니다.

제일 먼저 위쪽 시계 오른쪽의 해골이 종을 당기면 위쪽의 두 개
의 창문이 열립니다. 이 과정에서도 많은 의미를 내포하고 있는
데 해골이 종을 치는 것은 죽음을, 그 옆에 인형들은 인간 생활에
서의 탐욕들과 인간들의 생활상과 삶과 죽음에 이르기까지 여러
가지의 뜻을 내포하고 있으며 창문이 열리고 동시에 열린 창문을
통해 예수의 열두 제자가 돌아가고 황금 수탉이 울면 새벽이 오
며 다른 해석으로는 삶이 온다는 것을 뜻한다고 합니다.

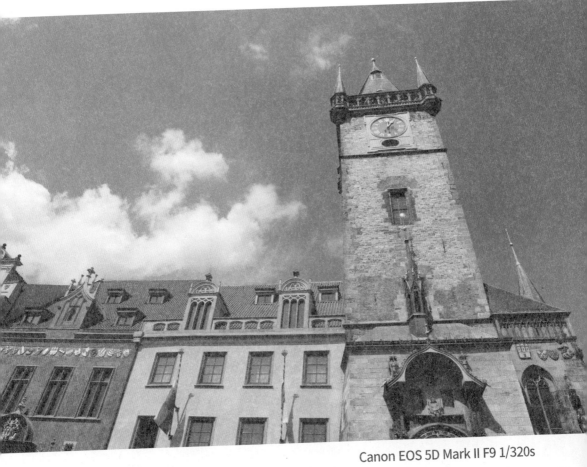

Canon EOS 5D Mark II F9 1/320s

Canon EOS 5D Mark II F 8.1 1/250s

관광객들은 구 시청 광장에서 배회하며 프라하의
아름다움을 즐기다 매 시각에 맞추어 밀치고 밀리며
천문시계 근처에 벌떼처럼 모여듭니다.

"때로는 프라하 최대의 번화가이자 '프라하의 봄'의 무대가 되었던 바츨라프 광장(Vaclavske Namesti)과 볼타바강 위 유럽에서 가장 아름답다는 다리 카렐교(Charles Bridge)에서 고고한 문화의 향유 속에서 휴식과 쇼핑을 즐기기도 합니다."

Canon EOS 5D Mark II F2.8 1/50s

" **한국의** 도시재생사업, 지역뉴딜과 나아가
한국형 뉴딜 사업이 달아오르고 있습니다.

지역개발사업과 지자체별로 다양한 목적사업을 통해
특화된 지역을 만들고 알리고자 노력하고 있습니다.

전략적 사업들은 아직도 급조한 계획 등으로
결과물을 만들어내고 있으며 역사적 인문학적
뿌리가 없고 수명이 짧은 수많은 조형물과
상징물들을 쏟아내고 있는 것이 현실입니다.

이제는 오랜 시간 오래도록 사랑받을 수 있는
후세에 대대손손 물려줄 그런 자원을 지키고
발굴해 내는데 고민해야 할 것입니다. "

Canon EOS 5D Mark II F 2.8 1/30s

EPILOGUE

겨울에 살면서...
봄을 생각하고!

봄에 살면서 여름과 가을을 생각하며...

계절을 앞서 살아가야 하는 연속간행물인
월간 PUBLIC DESIGN JOURNAL[공공디자인저널]의
편집인은 몇 번이고 다시 돌이켜 생각해봐도
힘이 드는 일인 듯합니다.

이른 새벽부터 늦은 밤까지.
교수 본연의 업무외 저널의 편집인 업무는 예상했던
처음 상상과는 차원이 다른 힘겨운 경험이 되고 있습니다.

그렇지만 제 자신과의 약속과
응원해주시는 독자분들을 위하여
혼신의 힘을 쏟고 있습니다.

성인이 된 후 필자는, 조선반도의 산지사방 방방곡곡의 산과
바다와 들을 다니며 지형을 그려 대중적인 지도책의 제작과
목판본『대동여지도』를 실현하여 이용성과 편의성을 실현한
조선 후기의 지리학자 김정호(金正浩) 선생을 닮고 싶었고,
정조대왕을 도와 수원 화성을 지었으며 실학을 연구한
학자로 유배되어서도 500여 권의 저서를 남긴
다산 정약용(茶山 丁若鏞) 선생을 닮고 싶었습니다.

서양인으로는 레오나르도 다 빈치 [Leonardo da Vinci]와
탐험가이자 과학자로 이미 200여 년 전 남아메리카 대륙
30,000km 를 탐험하며 전 재산과 목숨을 걸고 측정하고
기록했던 알렌산더 폰 훔볼트 [Friedrich Wilhelm Heinrich
Alexander von Humboldt]의 인생에 깊은 감명을 받았습니다.
그들을 닮고 싶었습니다.

-정희정 교수의 공공 디자인 세계기행 미세움 2019-

힘이 들지만 식지 않는 열정으로
주님께서 허락해주신 능력 안에서
소명을 다하겠습니다.
고맙습니다.

2021년 1월 정희정

세계의 도시와 마을 그리고 사람들

2021년 1월 25일 1판 1쇄 인쇄
2021년 1월 25일 1판 1쇄 발행

지은이 정희정
디자인 (주) 감커뮤니티
펴낸이 강찬석
펴낸곳 도서출판 미세움
주 소 07315 서울시 영등포구 도신로 51길4
전 화 02-844-0855 팩 스 02-703-7508
등 록 제313-2007-000133호

ISBN 979-11-88602-33-9 03600

정가 23,000원